Index

Introduction	2
Via Appia Antica	4
Terme di Caracalla	5
Foro Romano	5
Mercati di Traiano	7
Teatro Marcello e Portico d'Ottavia	9
Ponte Vittorio Emanuele II	10
Castel Sant'Angelo	10
Colle del Campidoglio ed Ara Coeli	15
Trastevere – Accademia di Santa Ceciia	17
Trastevere – Piazza Campo de' Fiori	18
Edicole Sacre	19
Statue Parlanti - Il Facchino e Pasquino	19
Piazza Navona	20
Fontana di Trevi	25
Piazza Venezia – Colonna di Traiano	26
Isola Tiberina - Piazza San Bartolomeo	28
Colle del Quirinale – Fontana dei Dioscuri	29
Pantheon	30
Piazza della Minerva	34
Piazza Farnese	35
Piazza di Spagna –Trinità dei Monti	38
Piazza Maria in Trastevere	39
Basilica di San Pietro	41
Villa Borghese	44

Introduction

Fifty photos are not sufficient to illustrate such a beautiful city like Rome, but I hope that will be enough to generate interest and willingness to visit and why not, live it intensely!

Riccardo Vitale

To know more about what you should visit in Rome : www.romadavedere.com

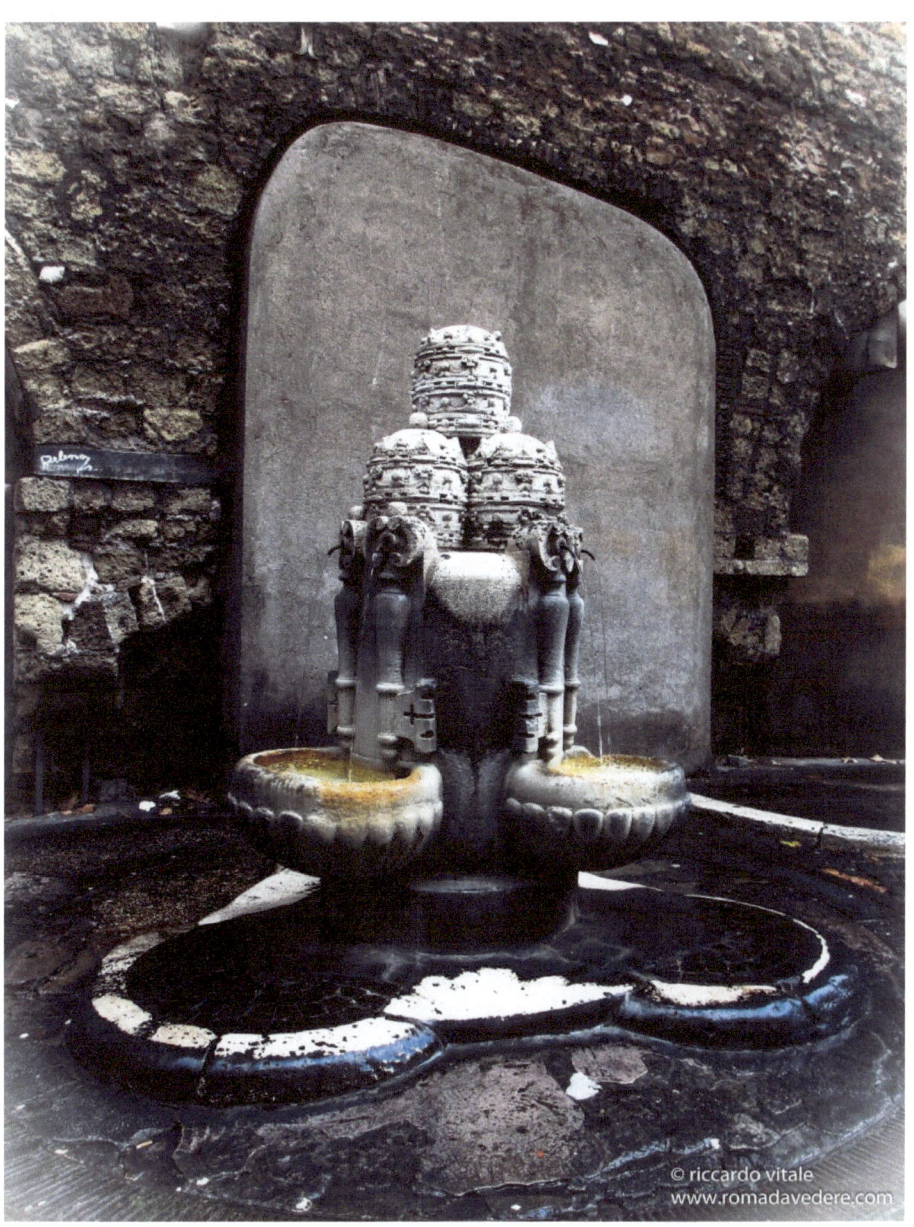

Via Appia Antica

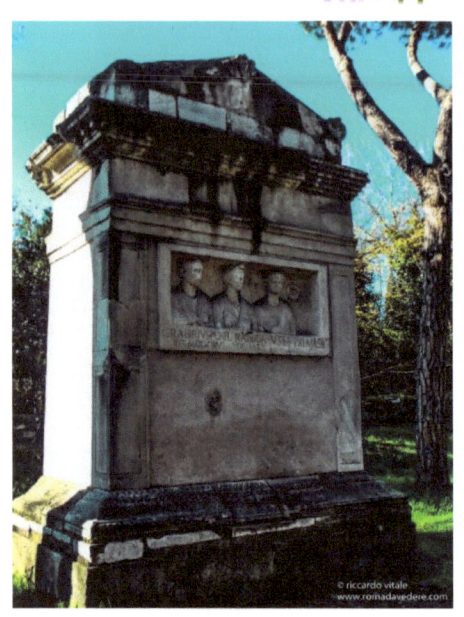

Terme di Caracalla

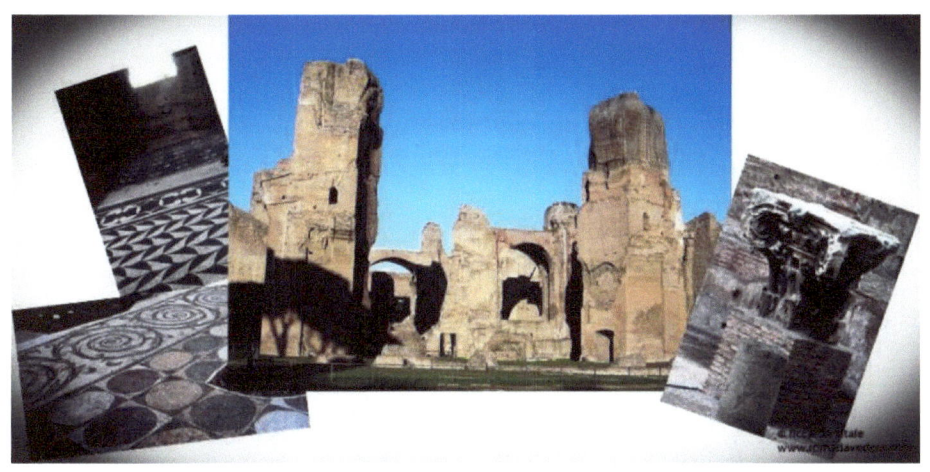

Foro Romano

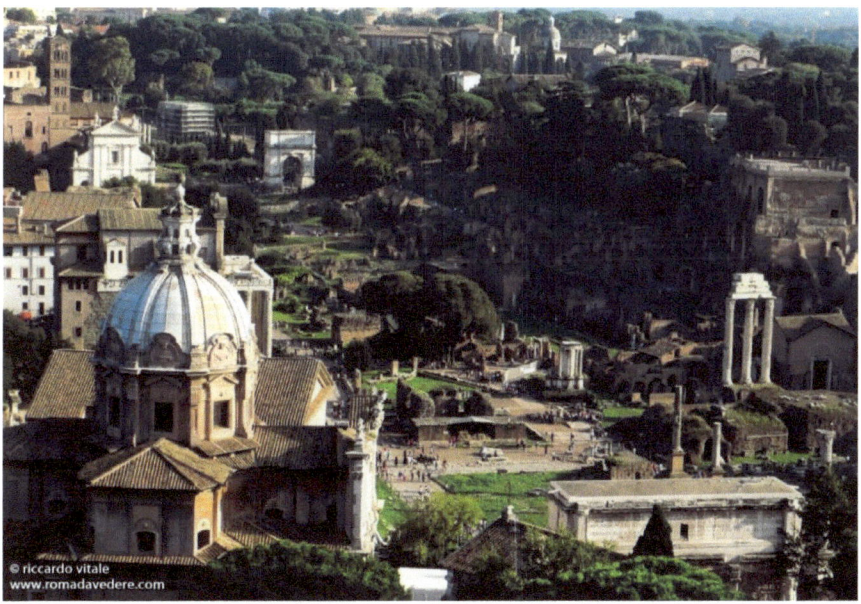

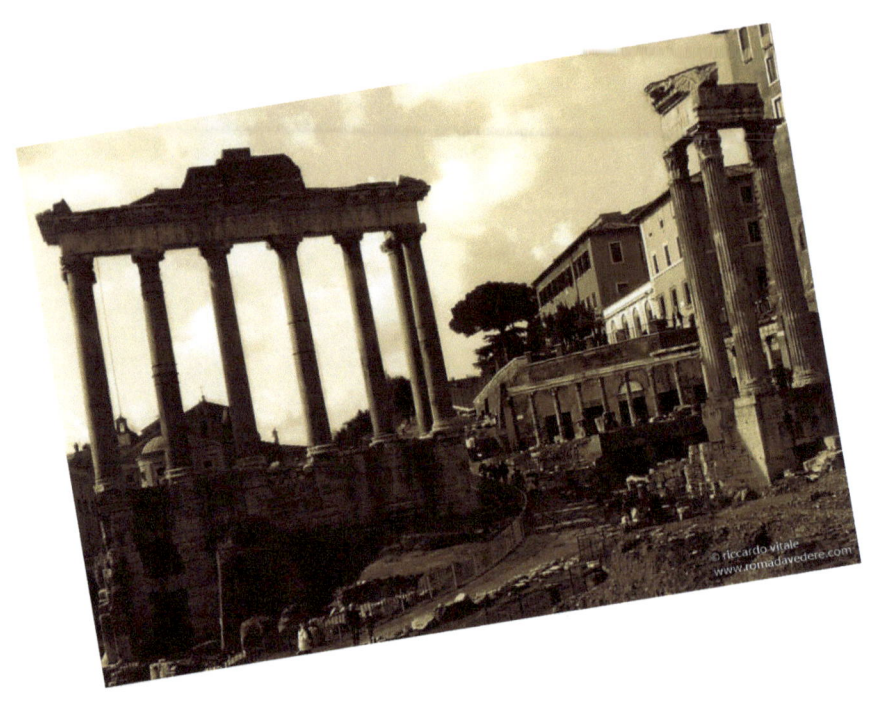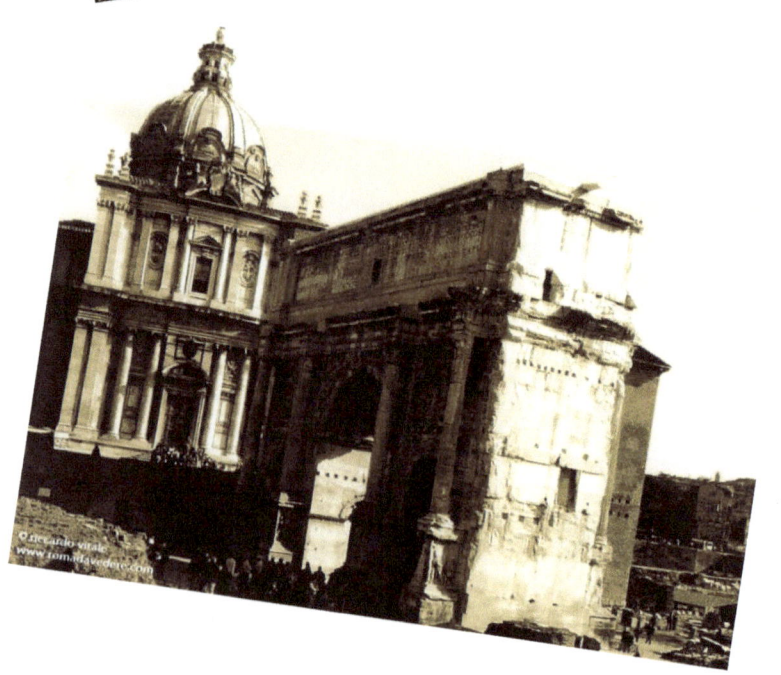

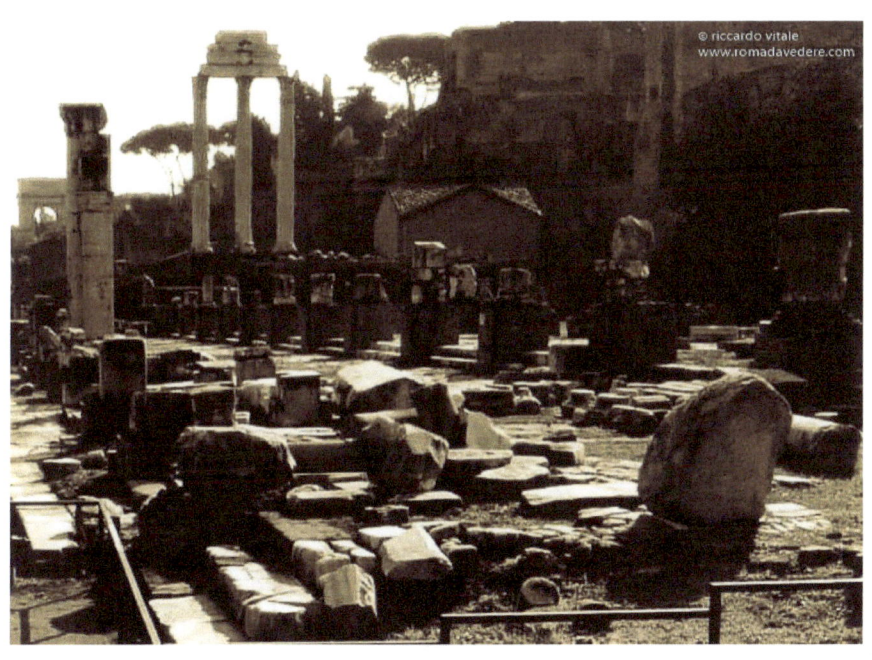

Mercati di Traiano

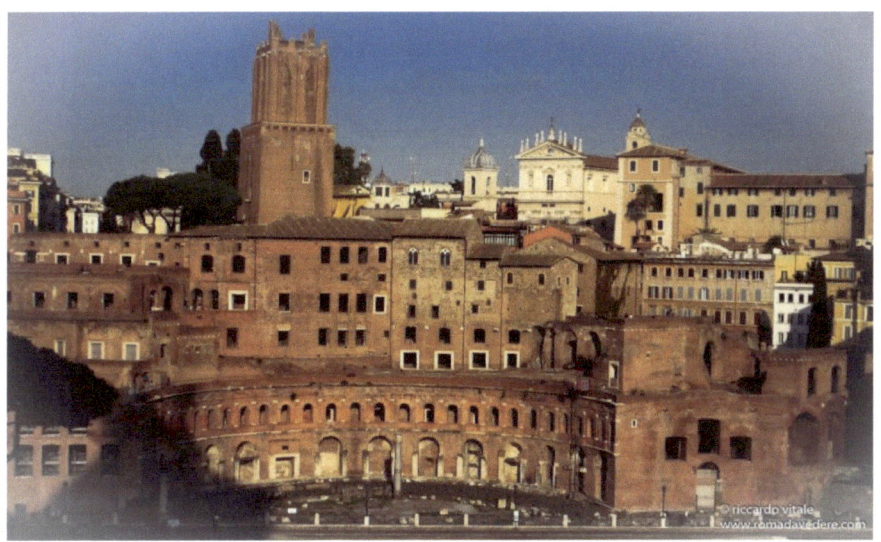

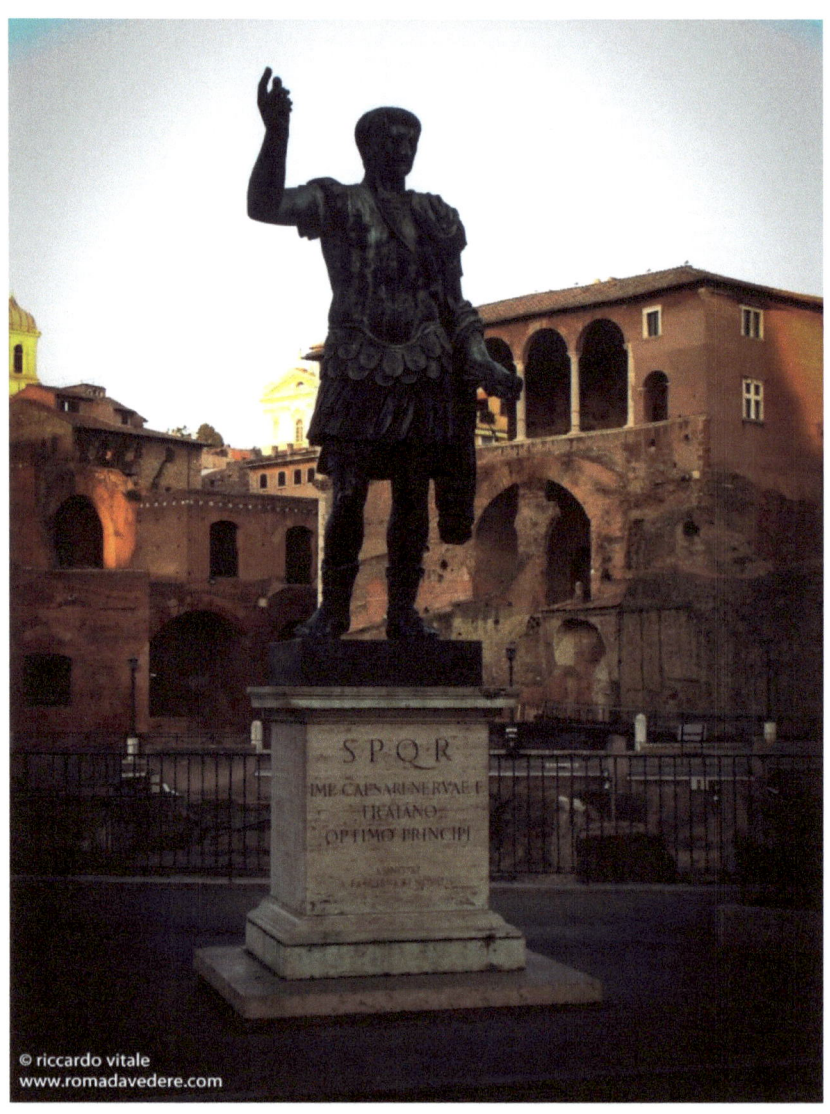

Teatro Marcello e Portico d'Ottavia

Ponte Vittorio Emanuele II

Castel Sant'Angelo

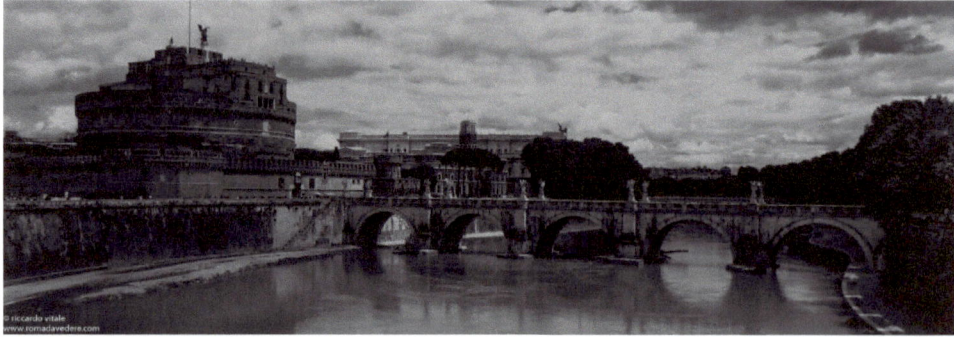

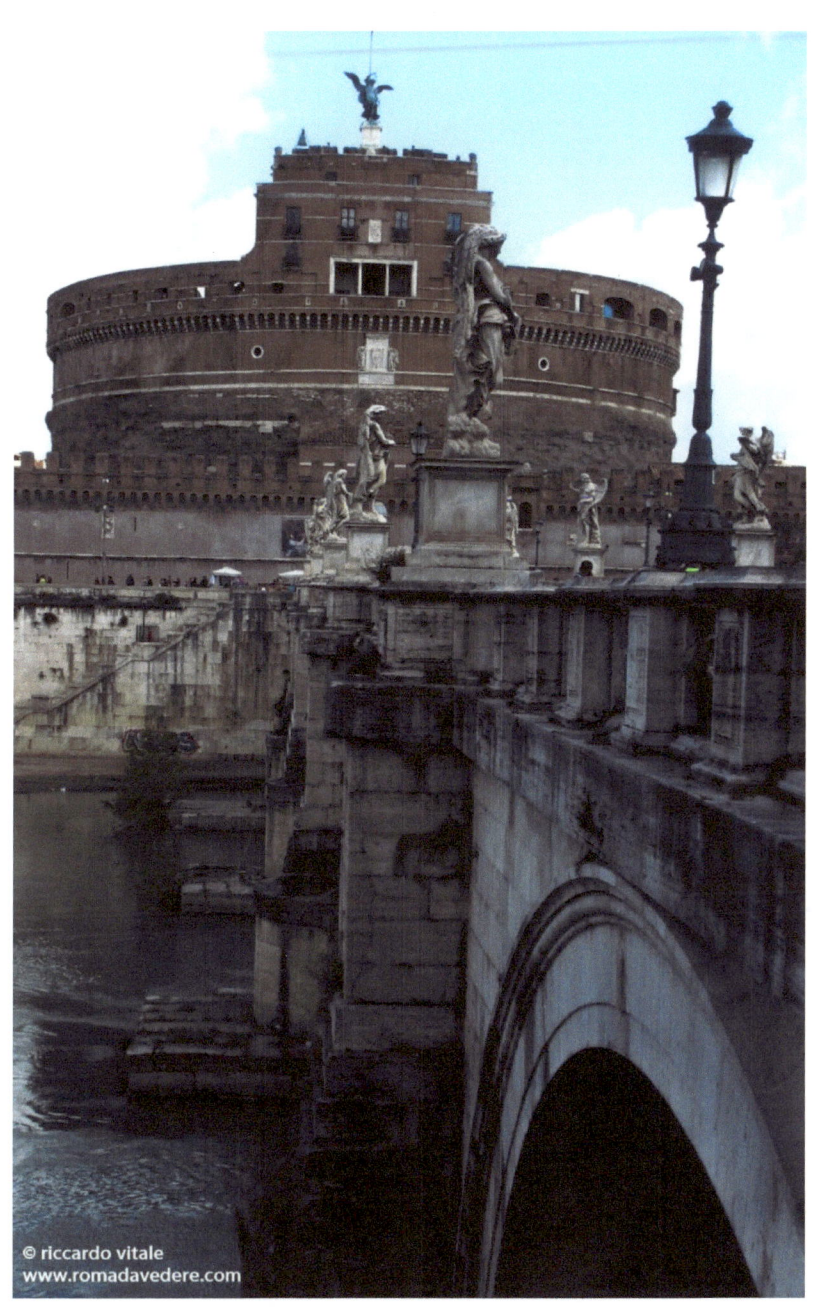

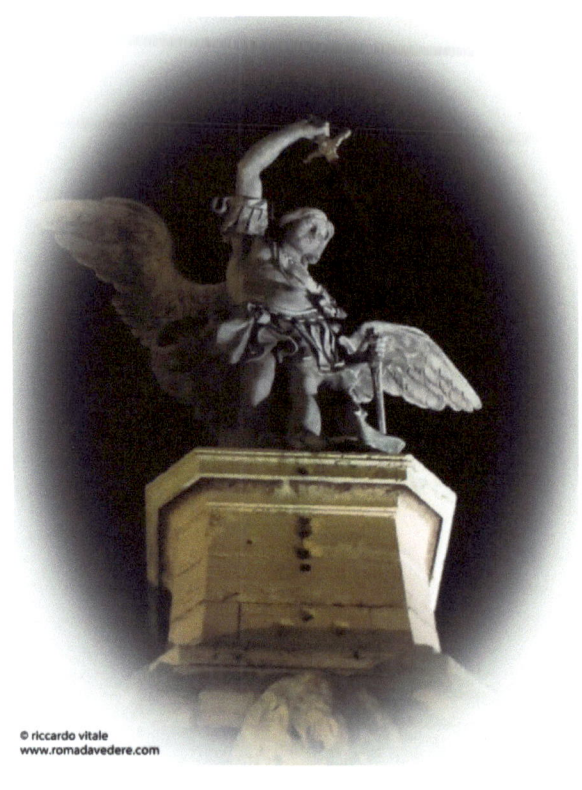

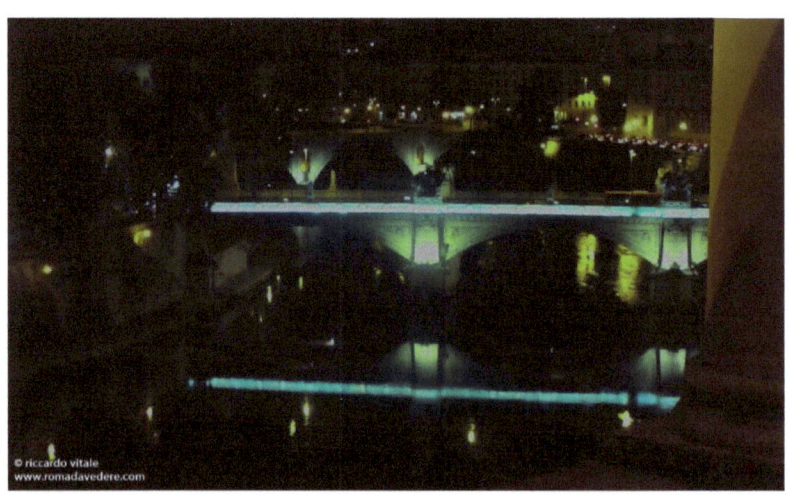

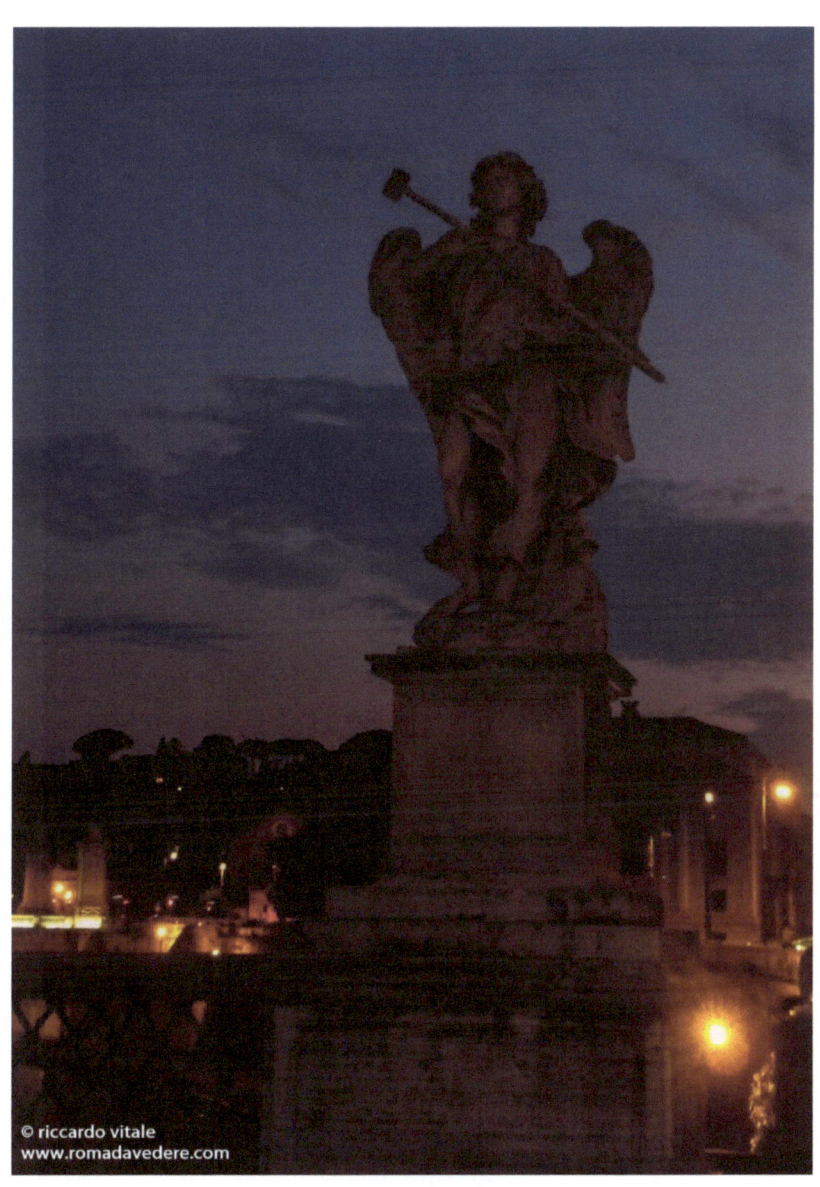

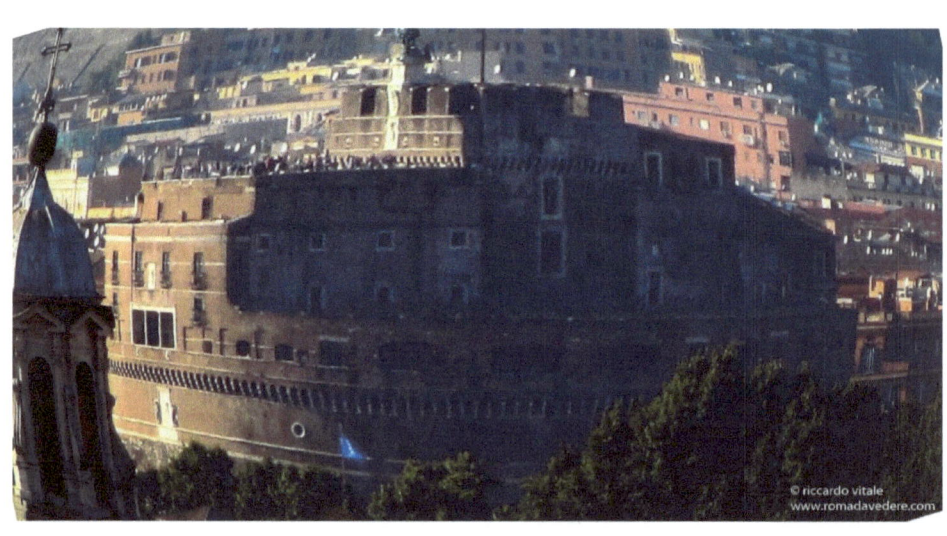

Colle del Campidoglio ed Ara Coeli

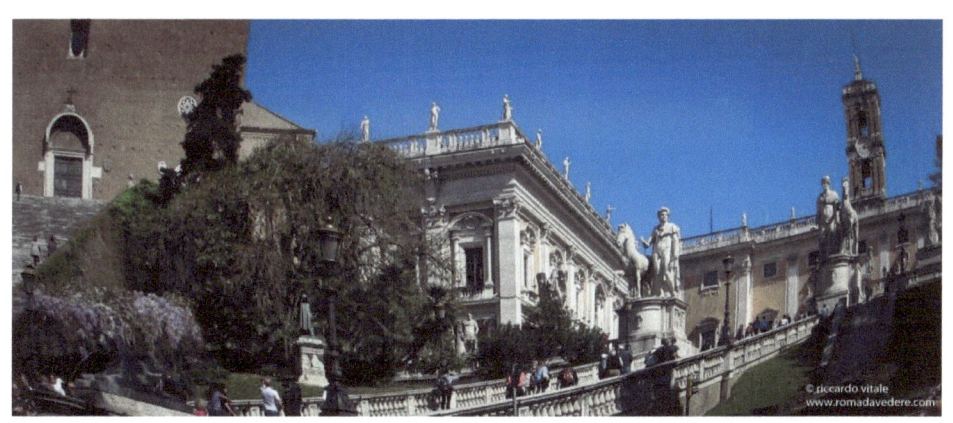

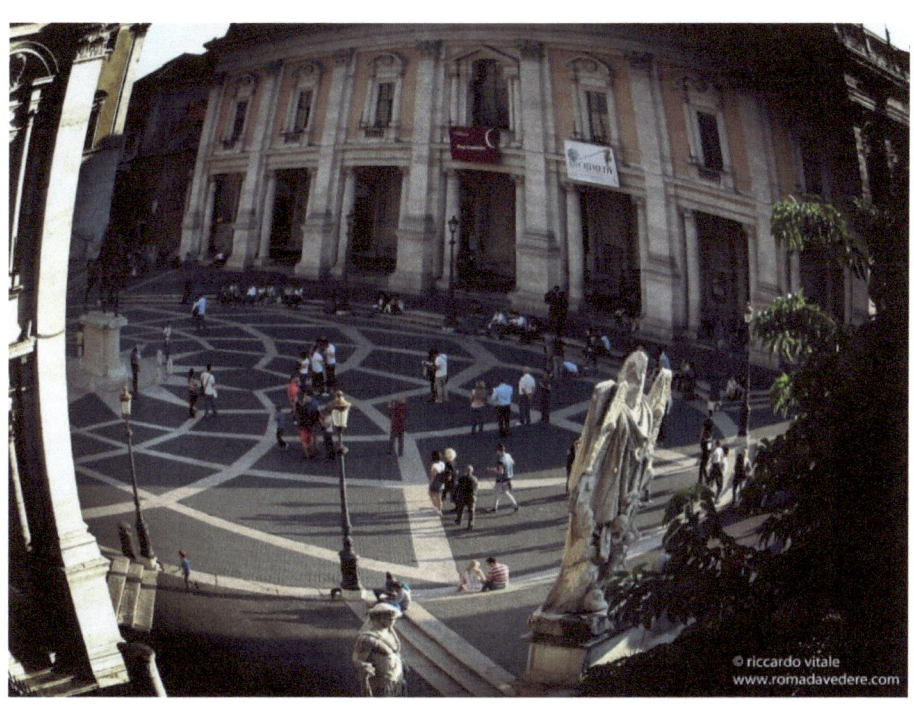

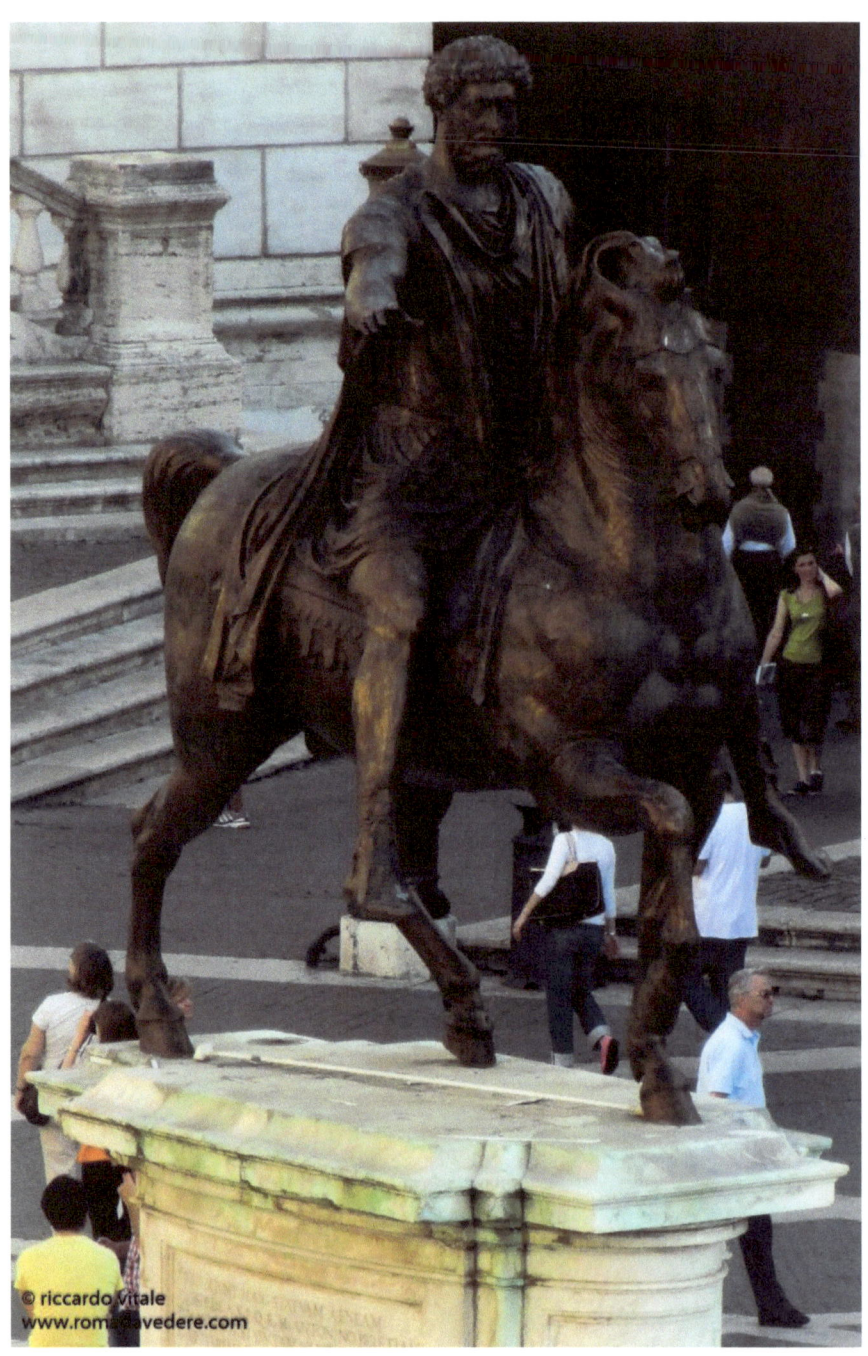

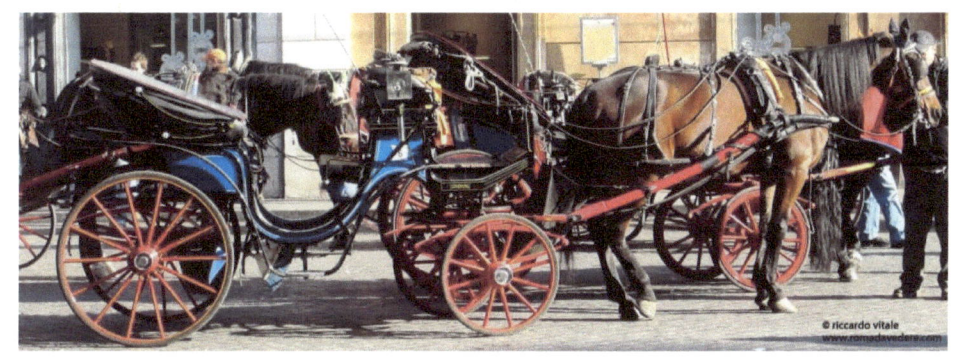

Trastevere – Accademia di Santa Cecilia

Trastevere – Piazza Campo de' Fiori

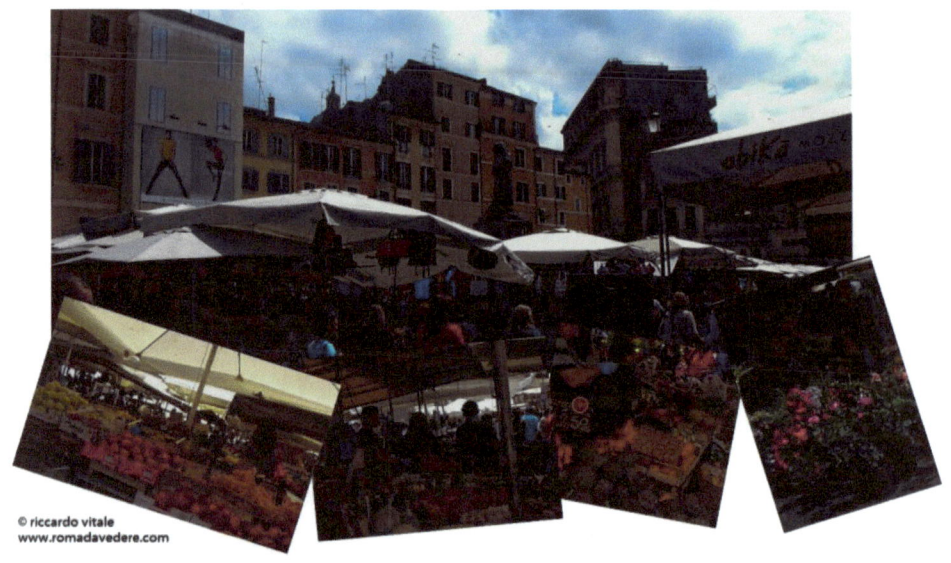

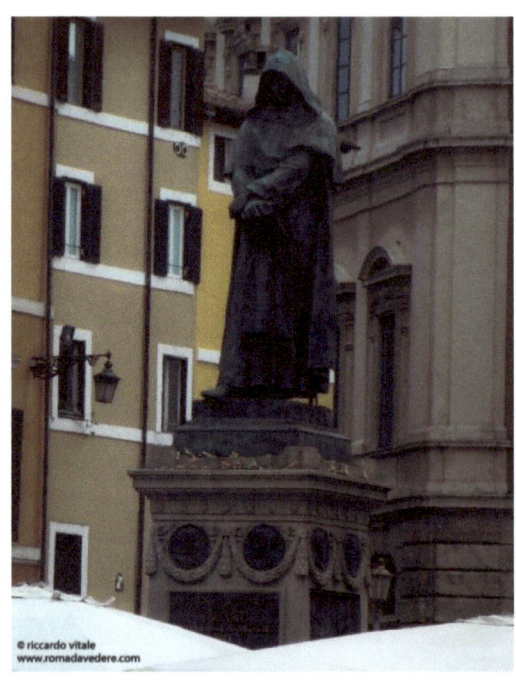

Edicole Sacre

Statue Parlanti - Il Facchino e Pasquino

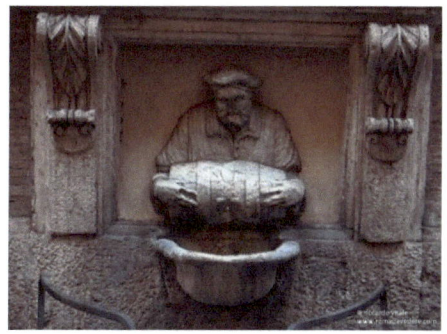

Plazza Navona

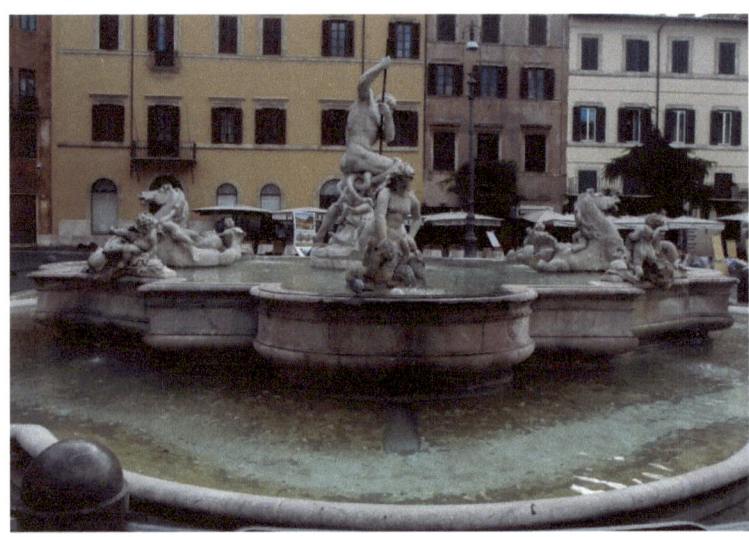

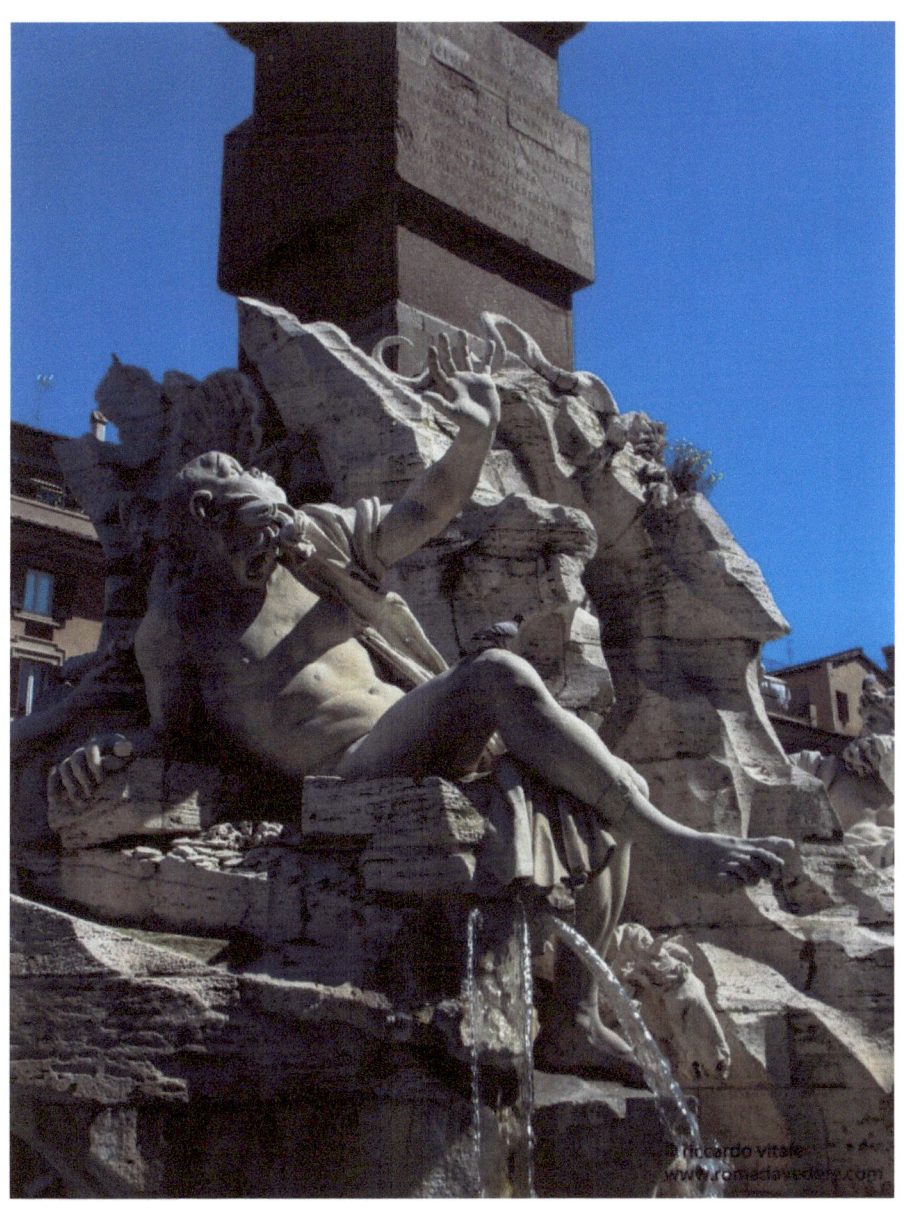

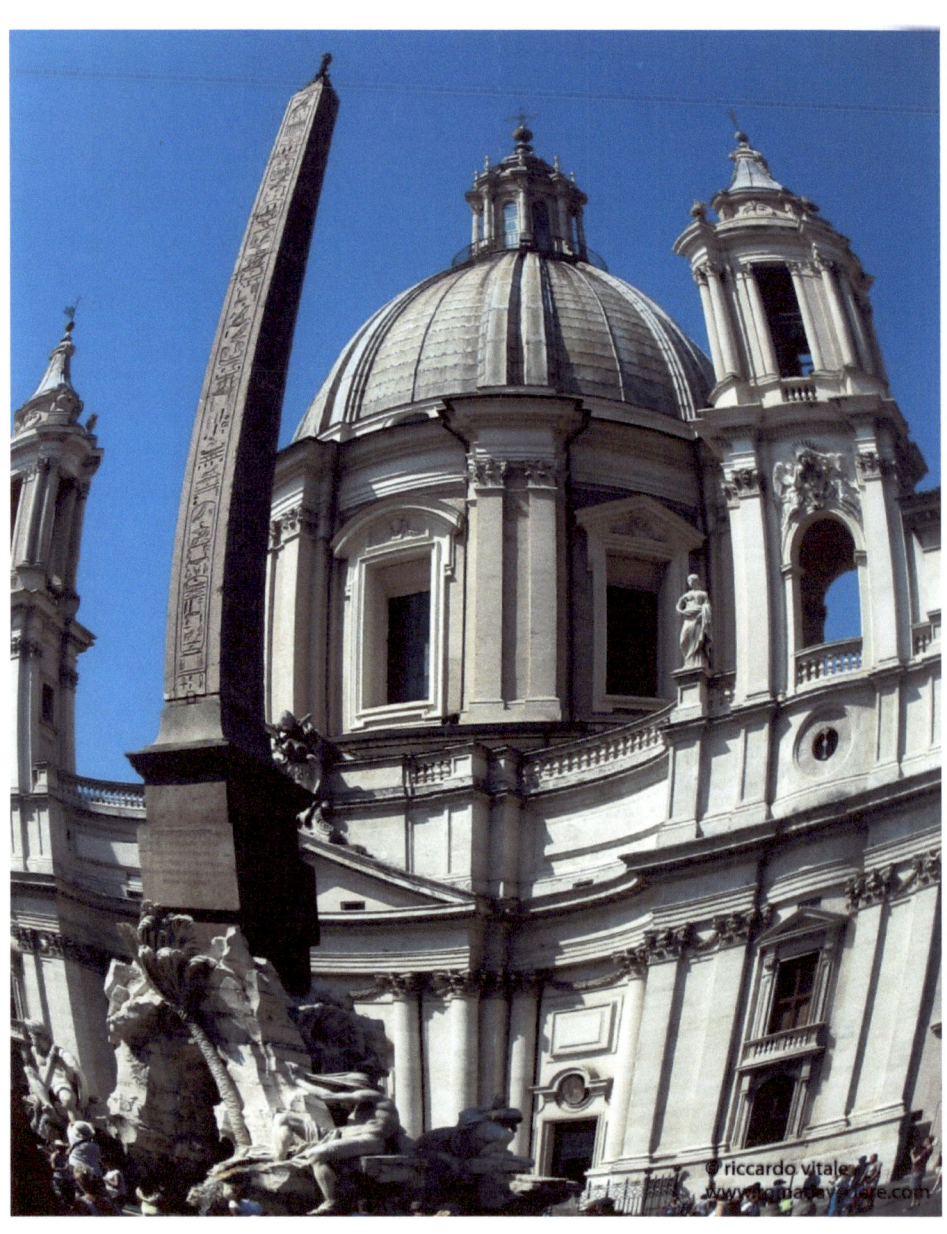

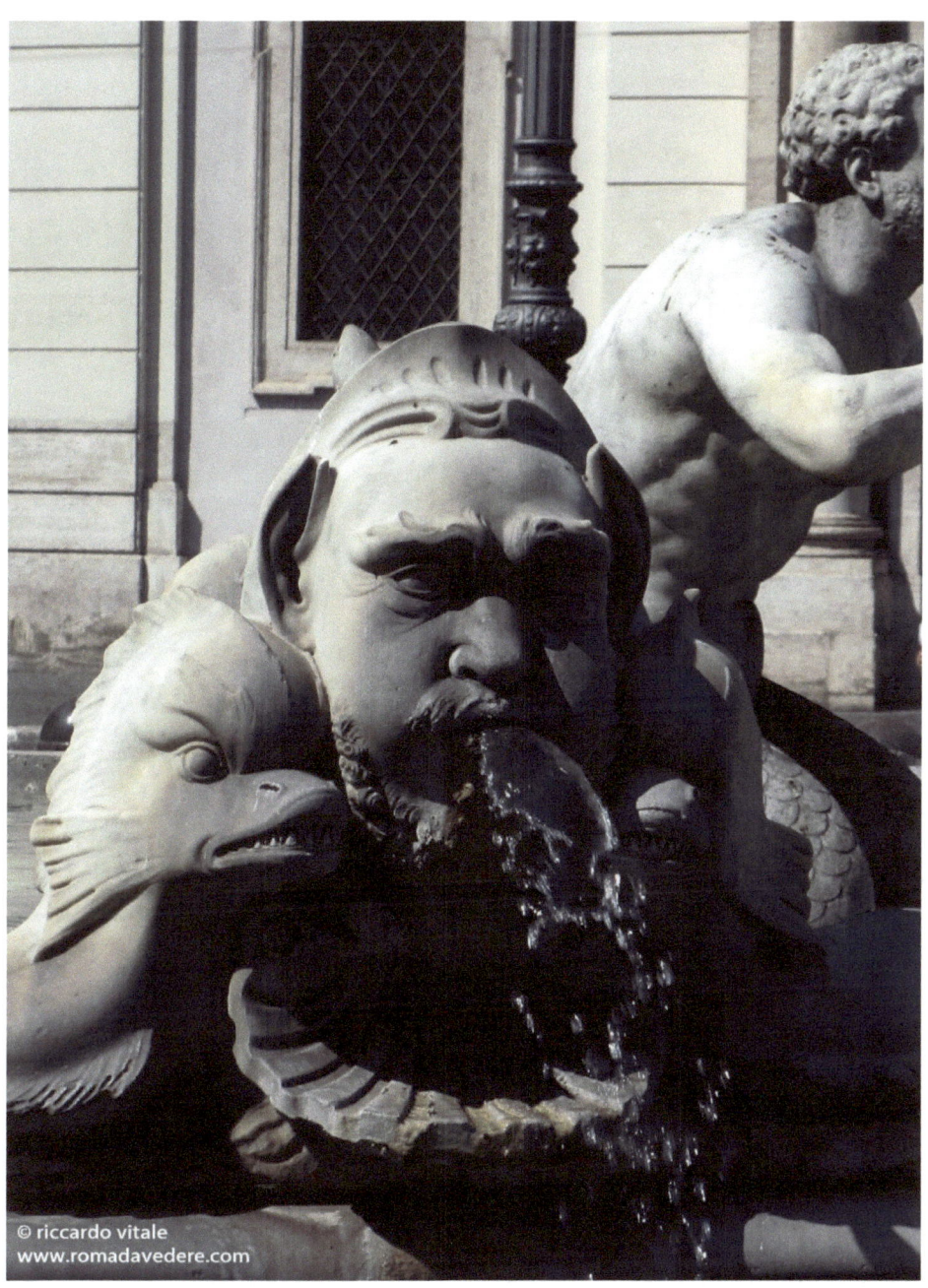

Fontana di Trevi

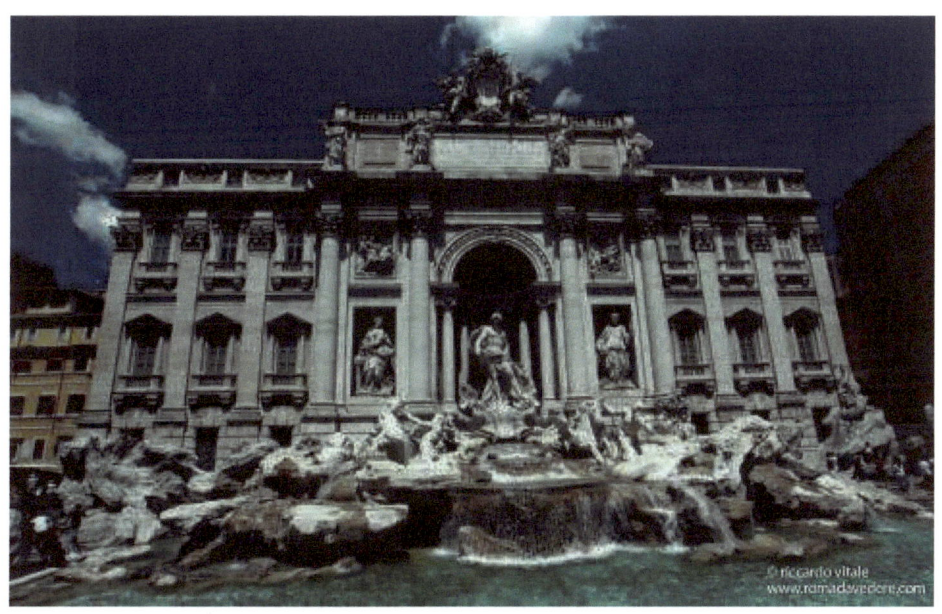

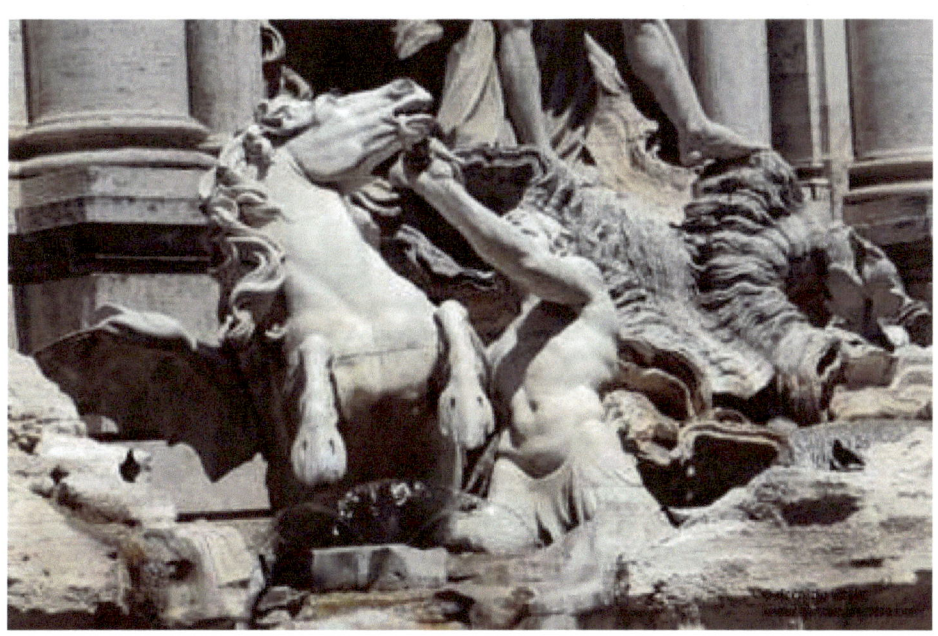

Piazza Venezia – Colonna di Traiano

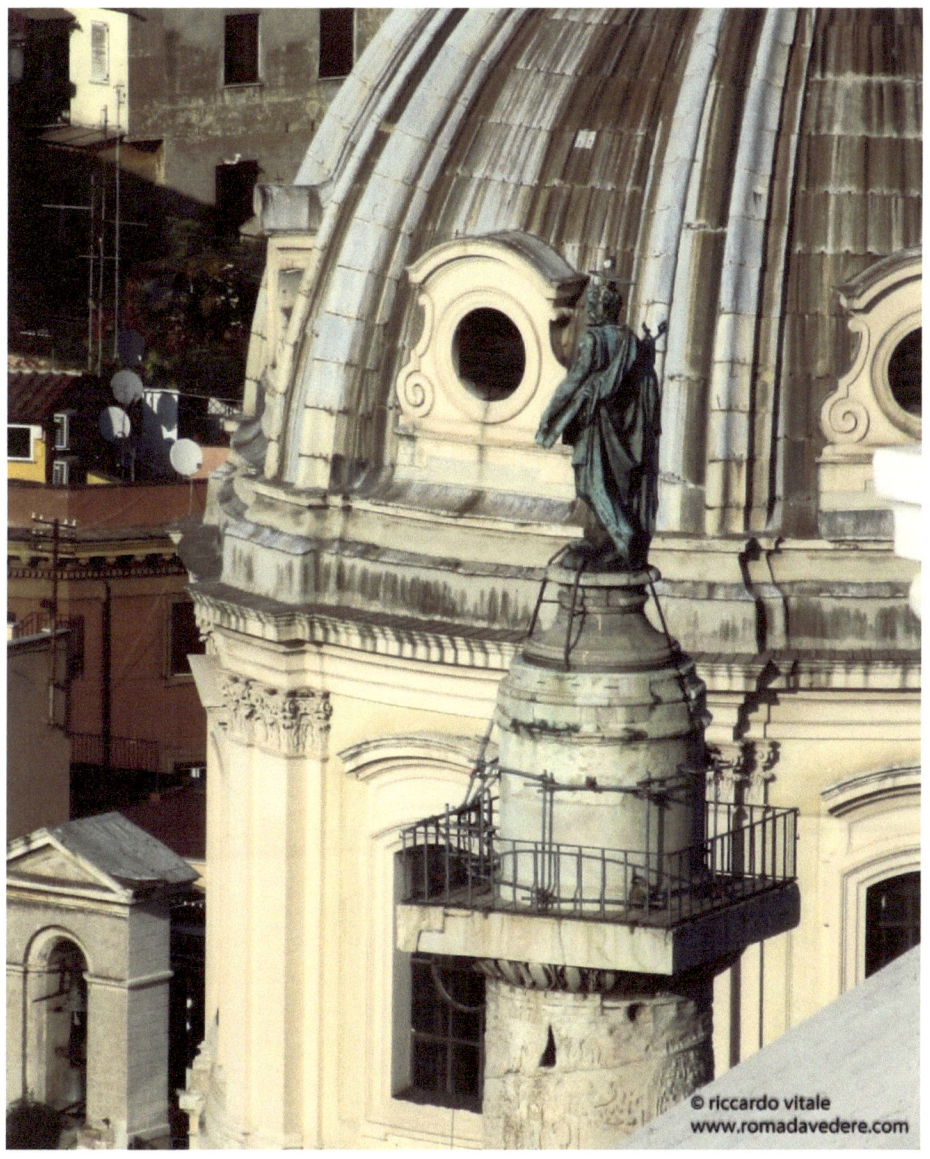

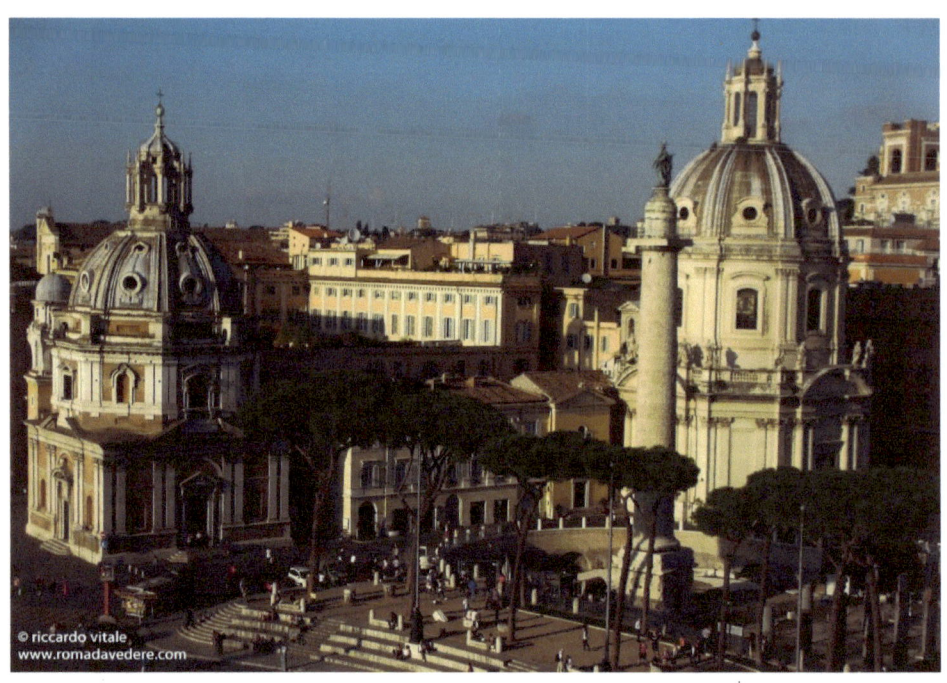

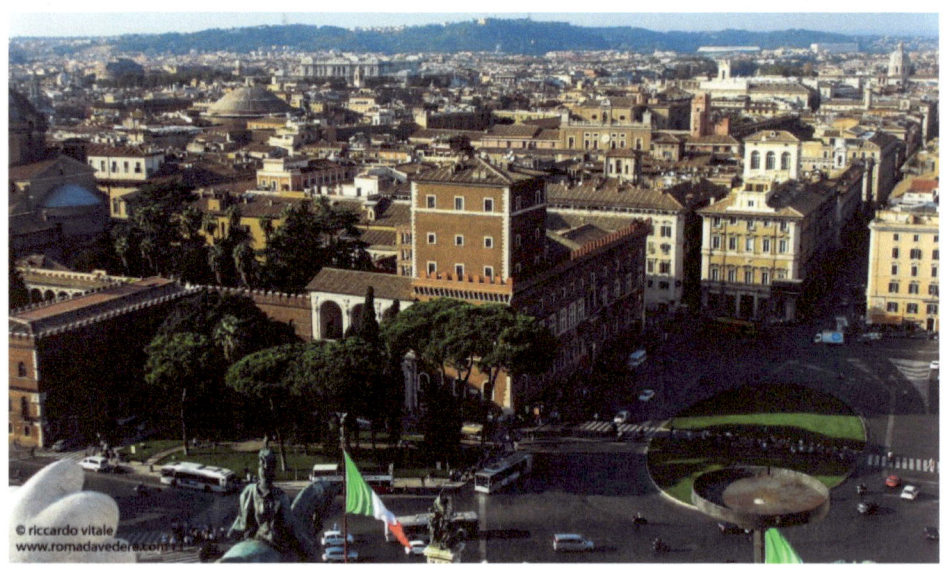

Isola Tiberina - Piazza San Bartolomeo

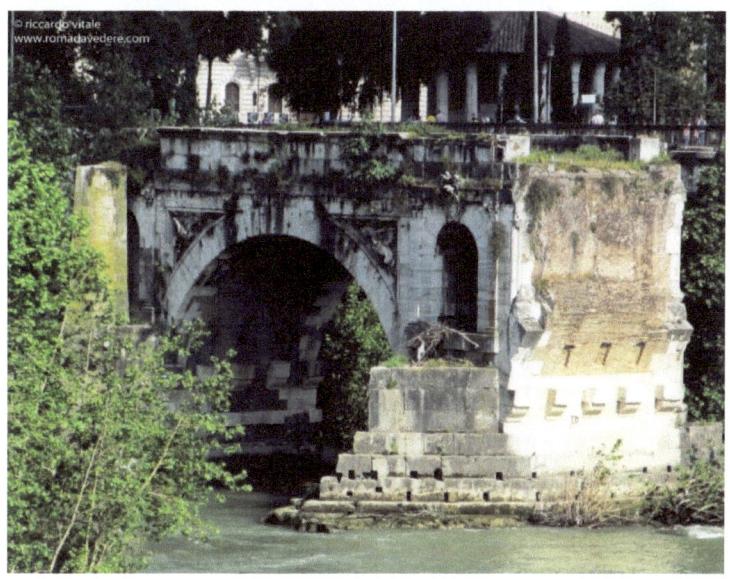

Colle del Quirinale – Fontana dei Dioscuri

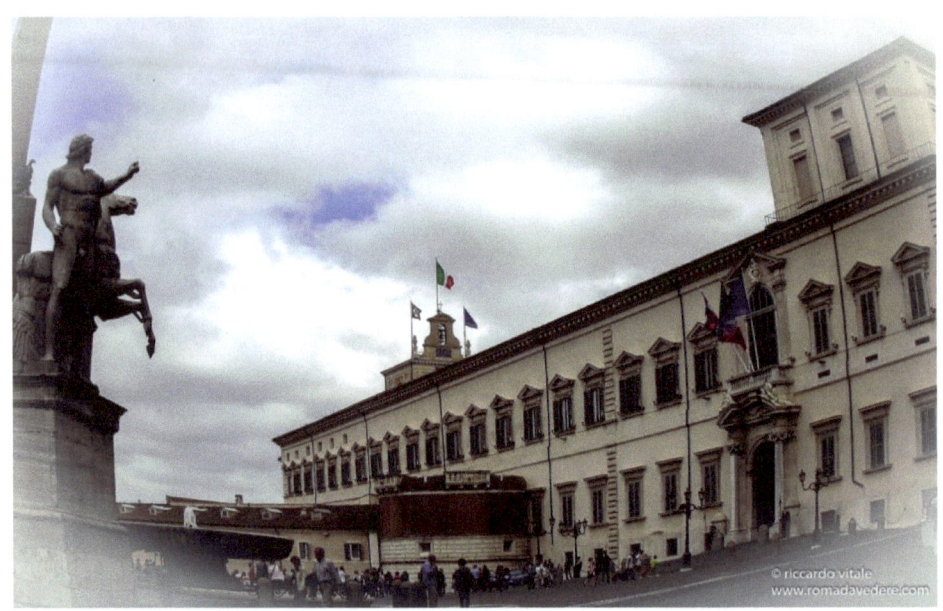

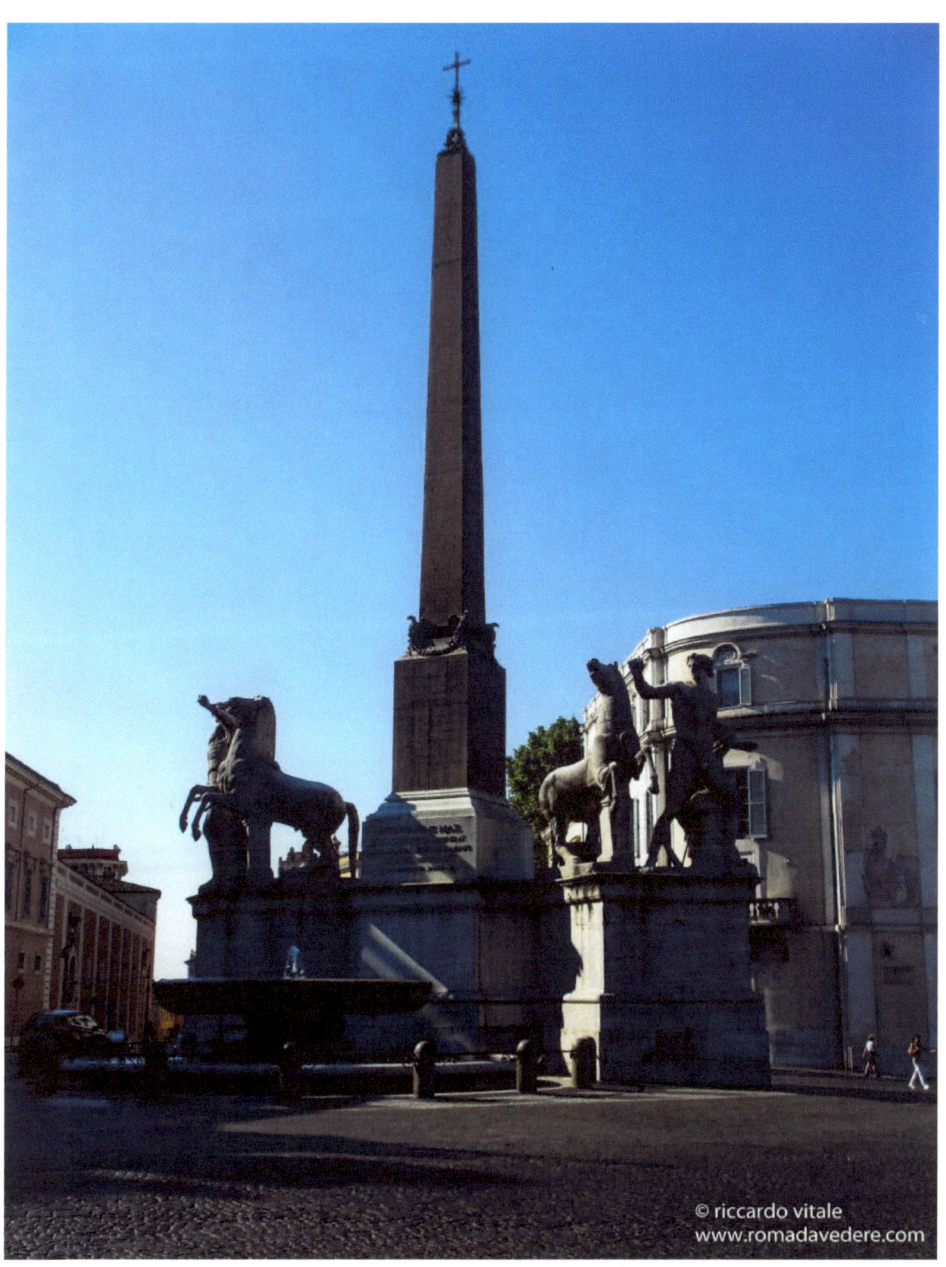

Pantheon

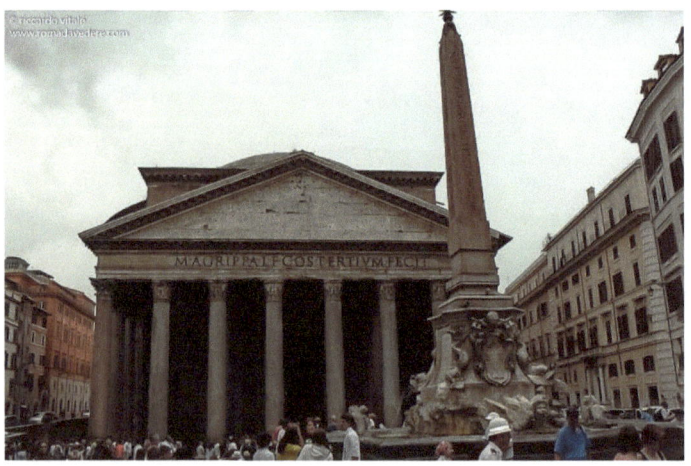

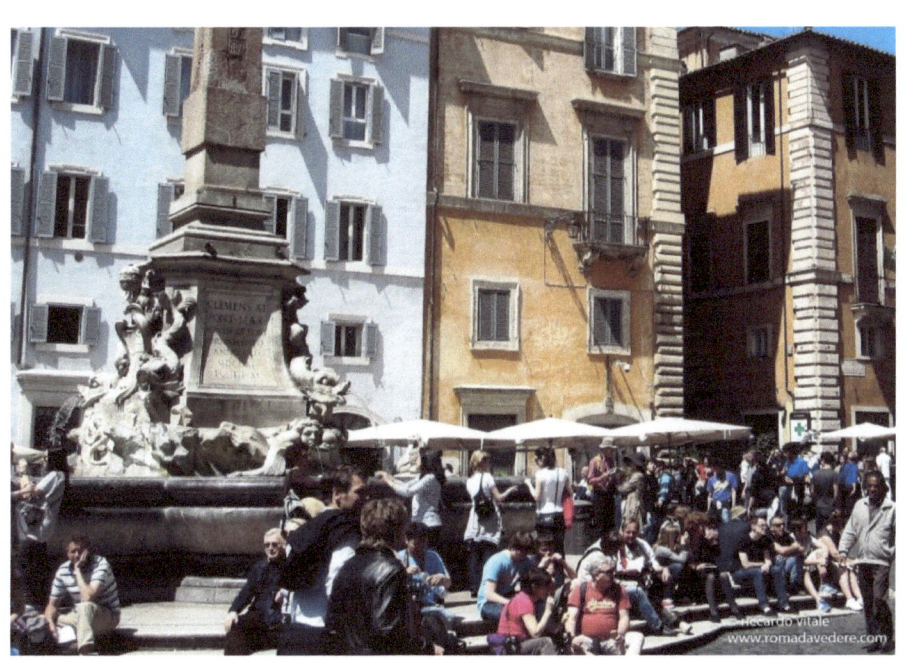

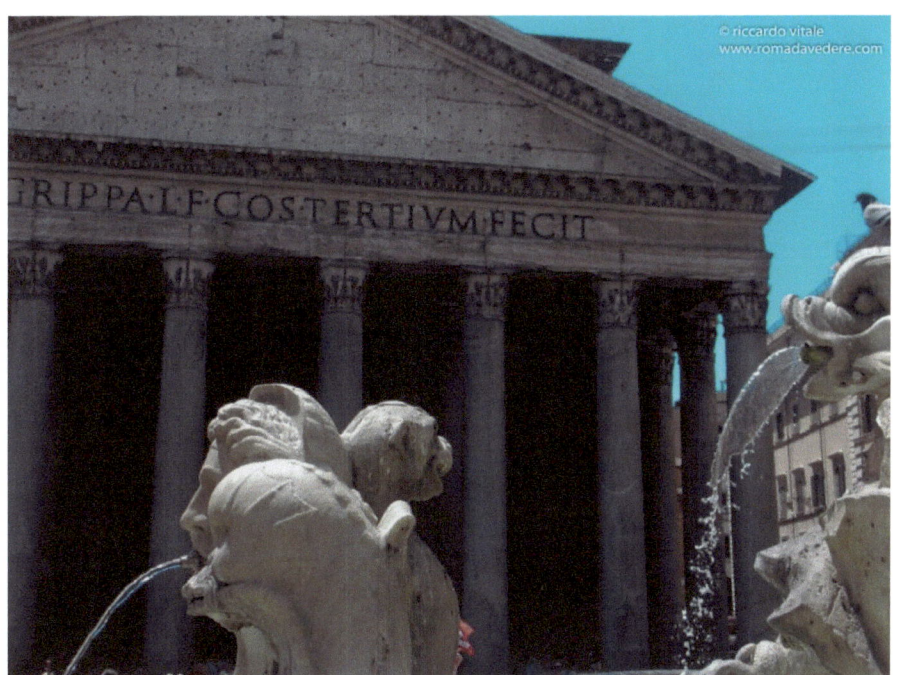

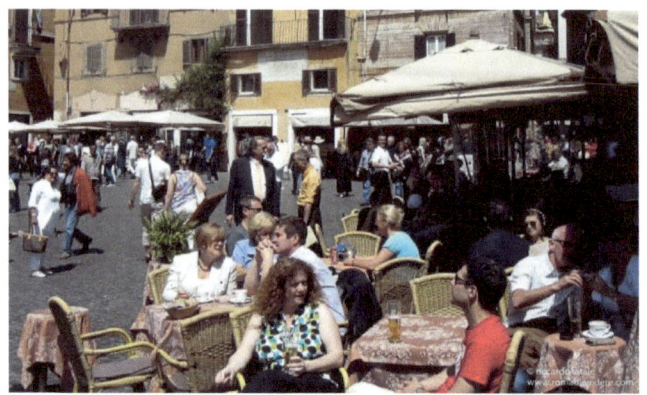

Piazza della Minerva

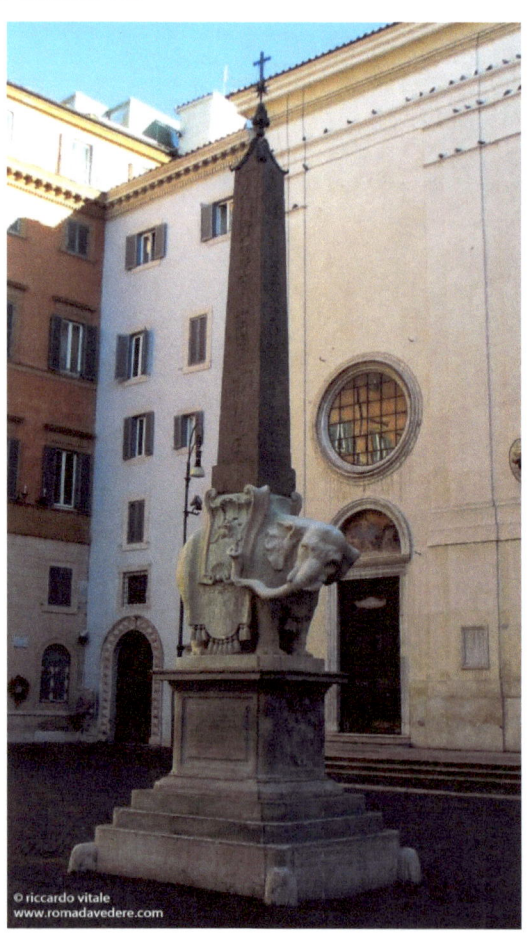

Piazza Farnese

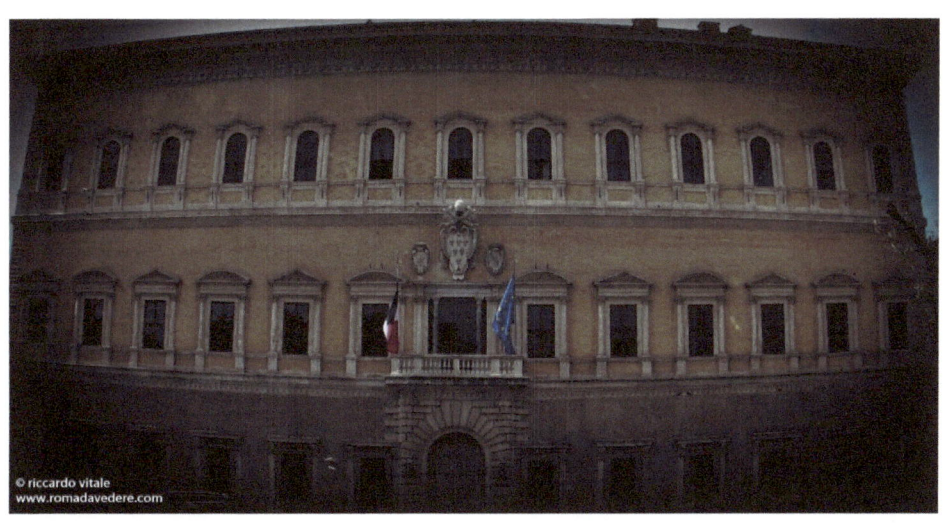

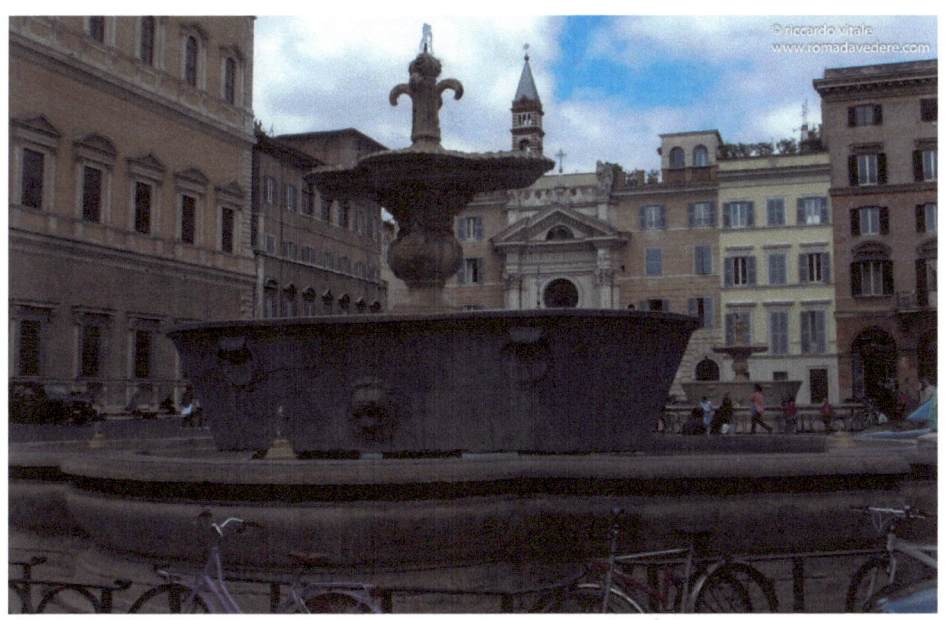

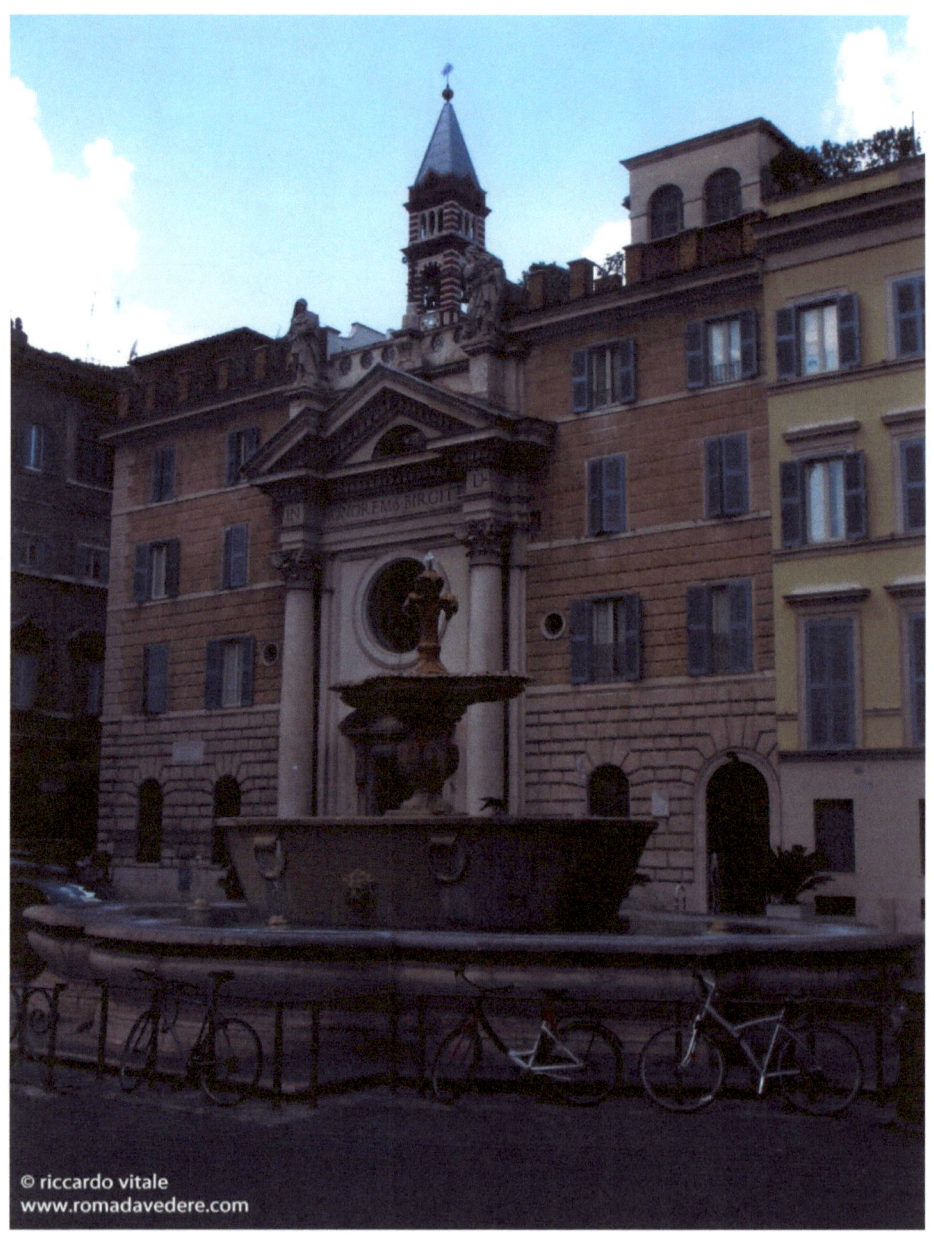

Piazza di Spagna – Trinità dei Monti

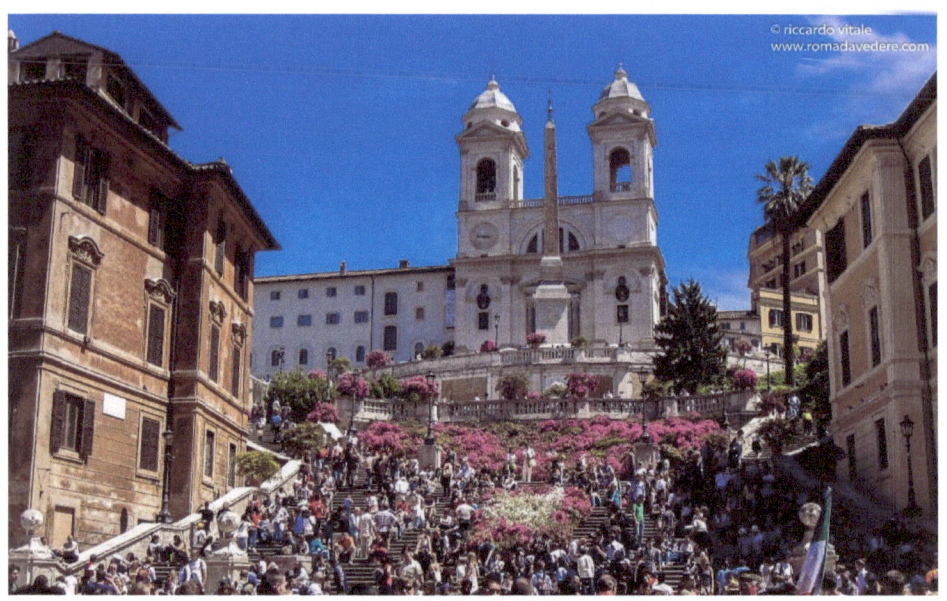

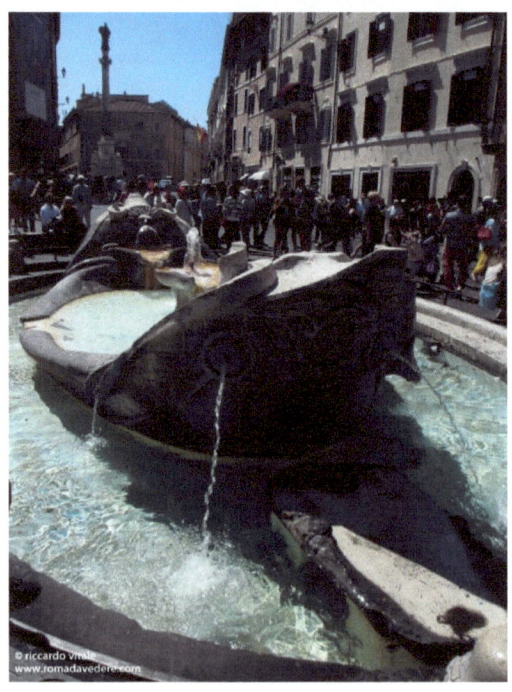

Piazza Maria in Trastevere

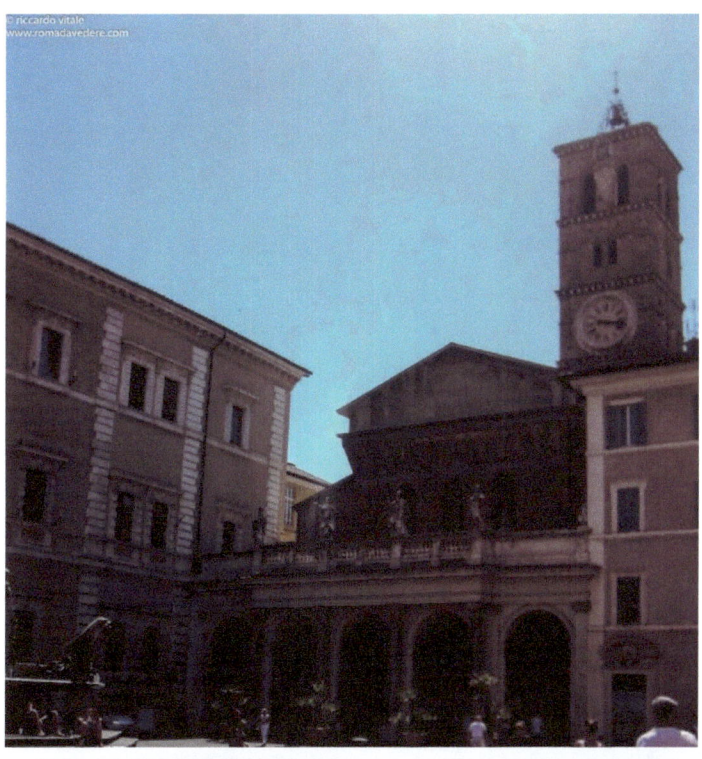

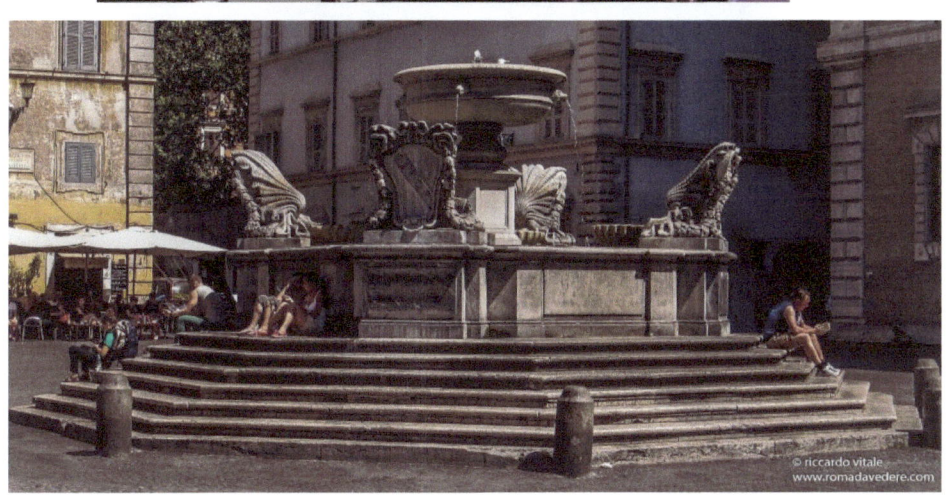

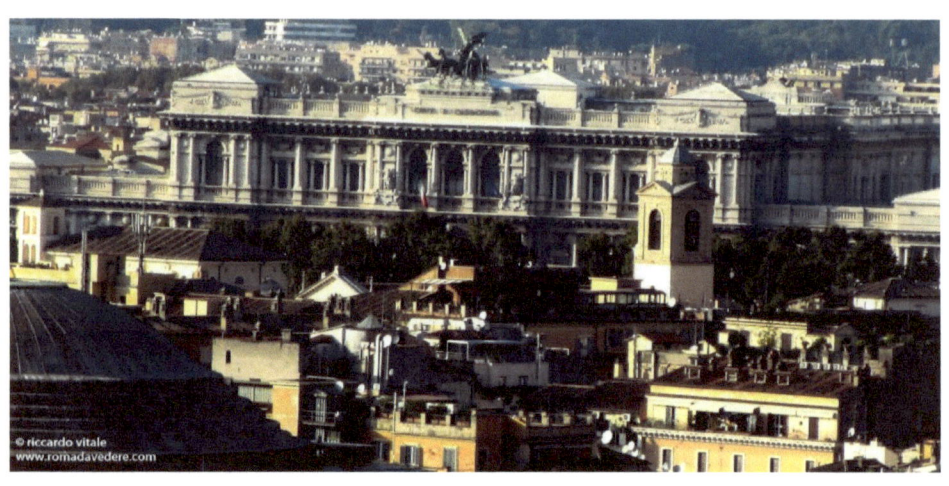

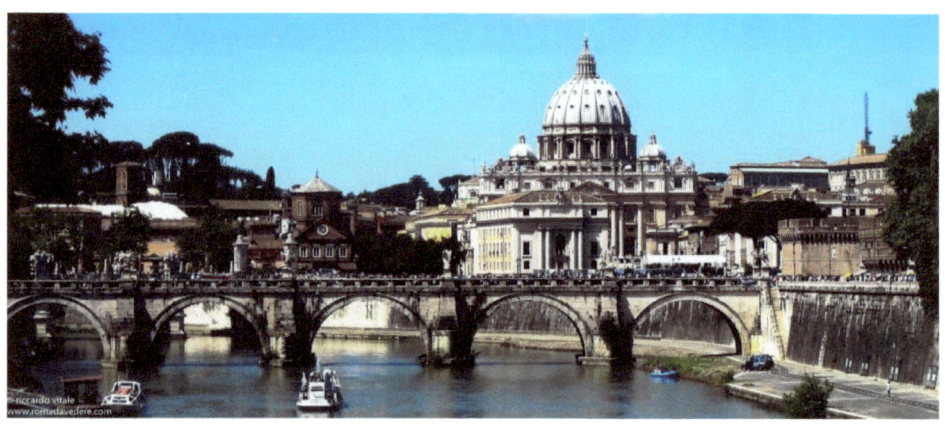

Basilica di San Pietro

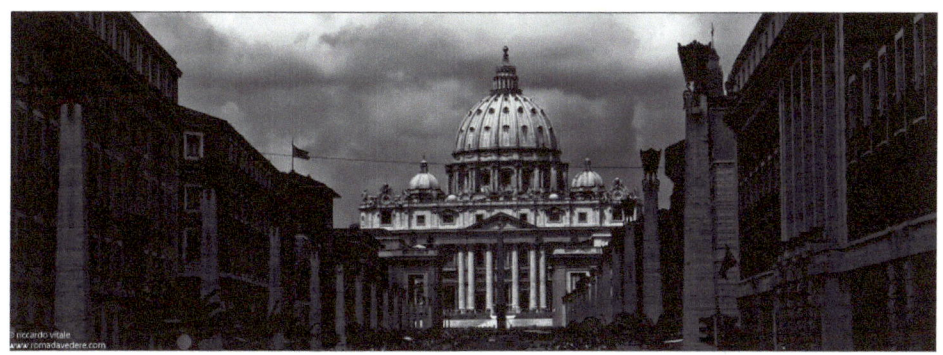

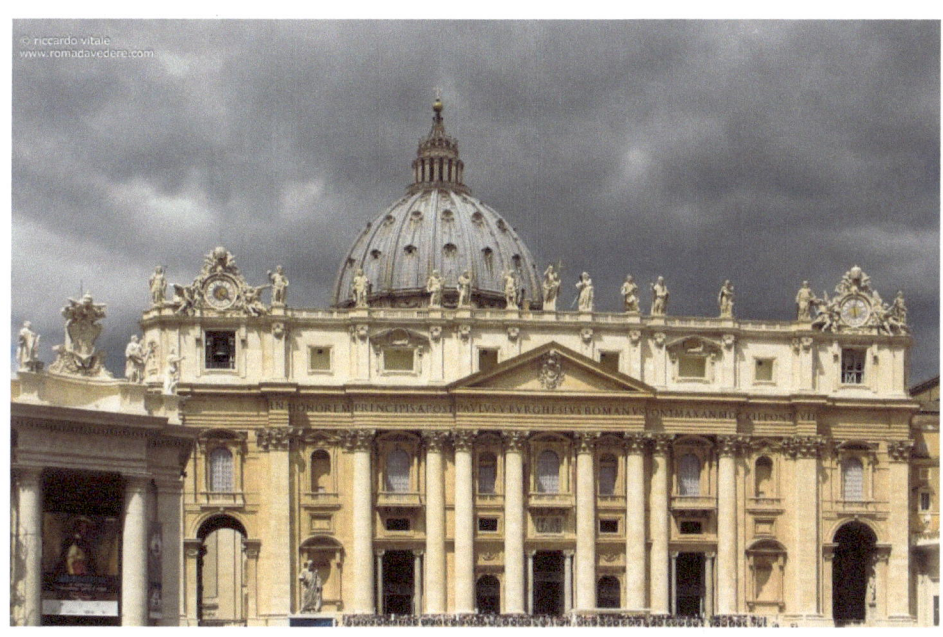

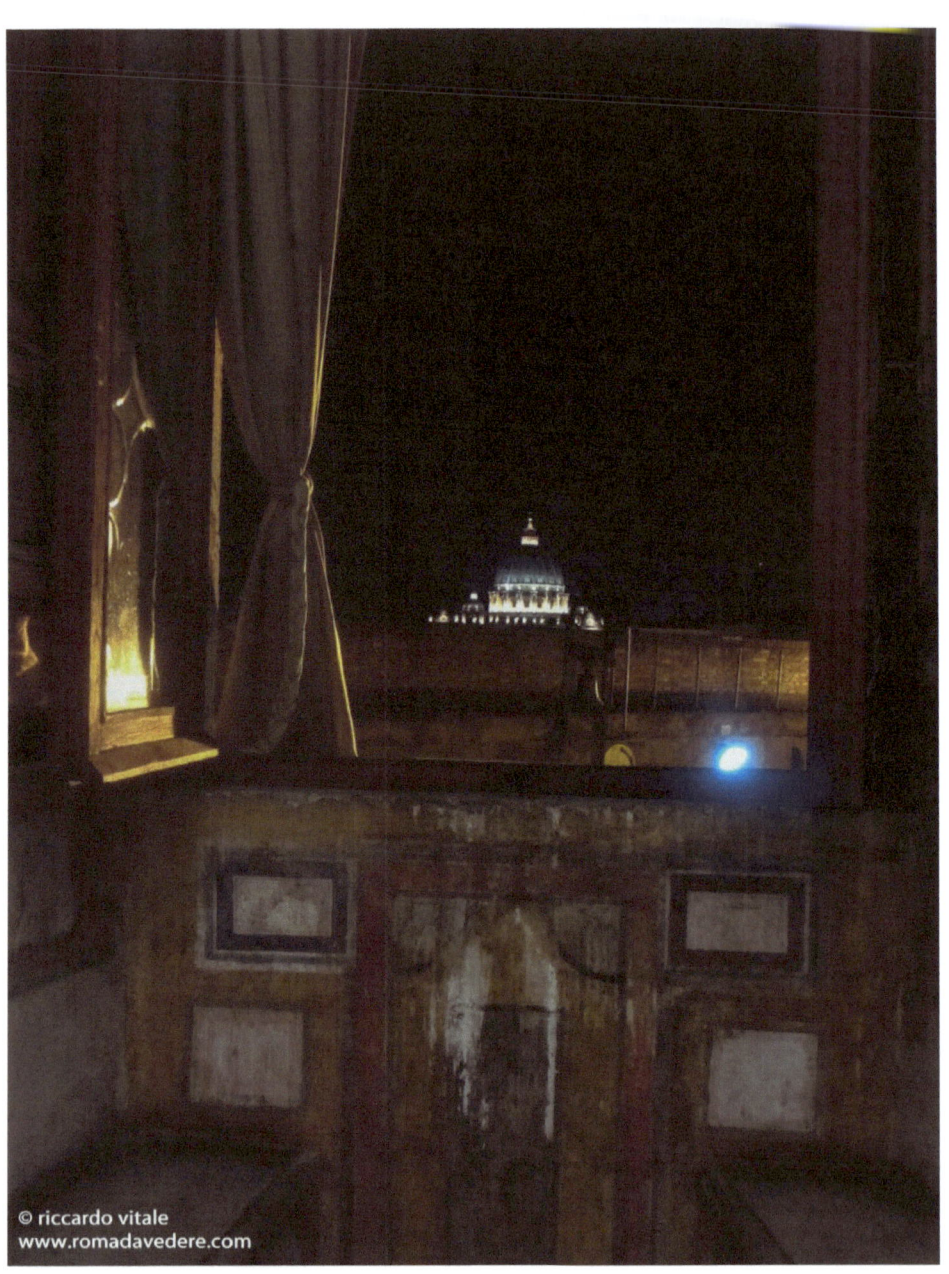

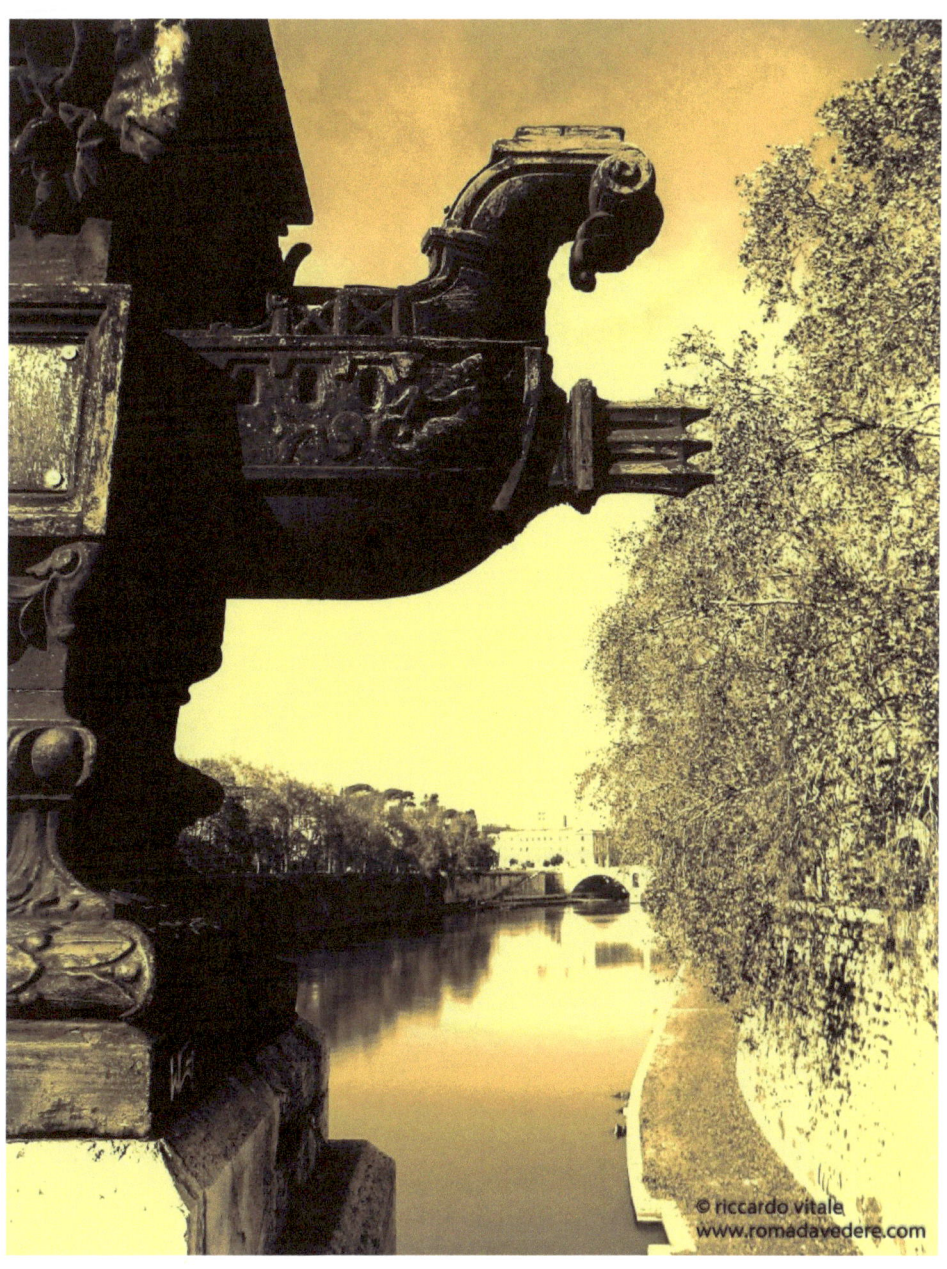

Villa Borghese

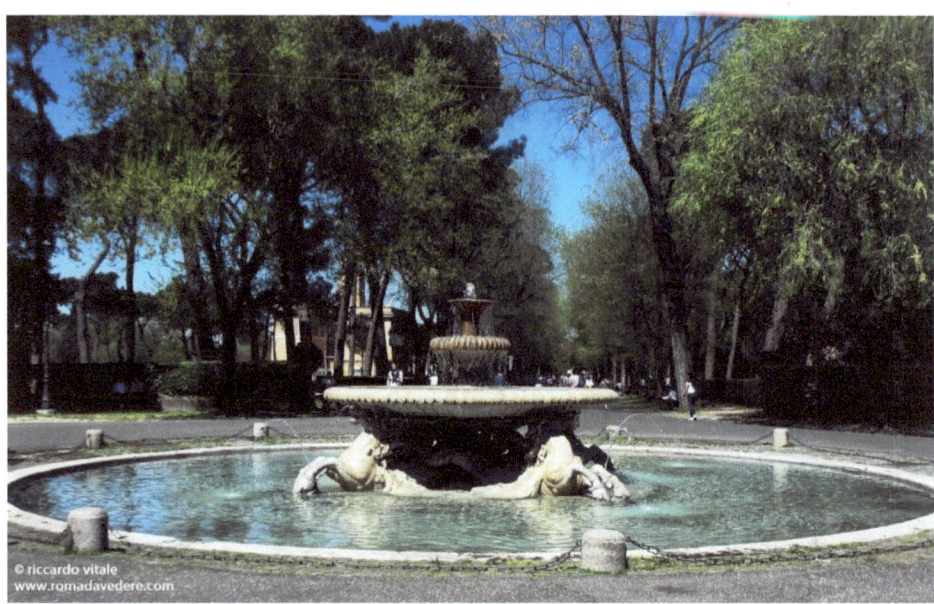

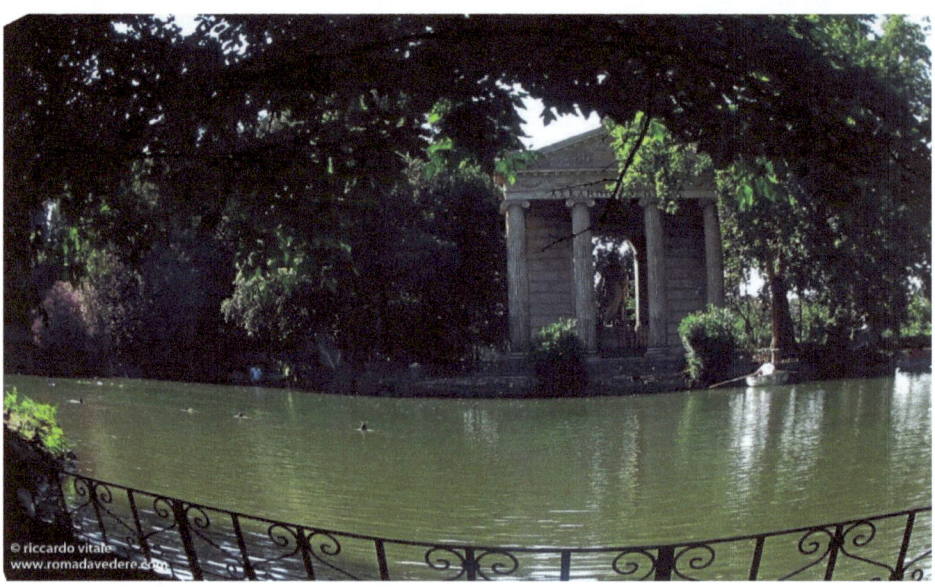

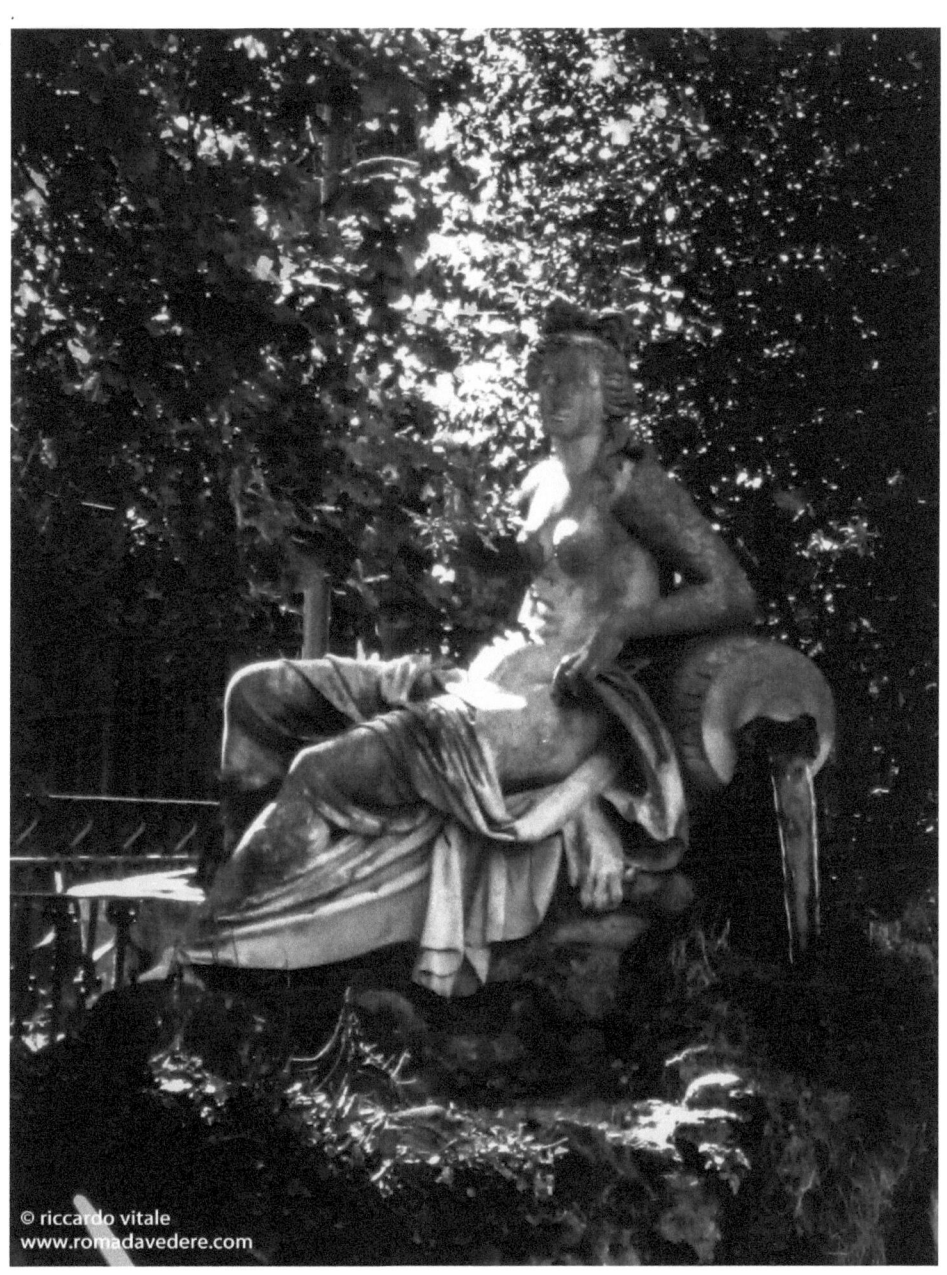

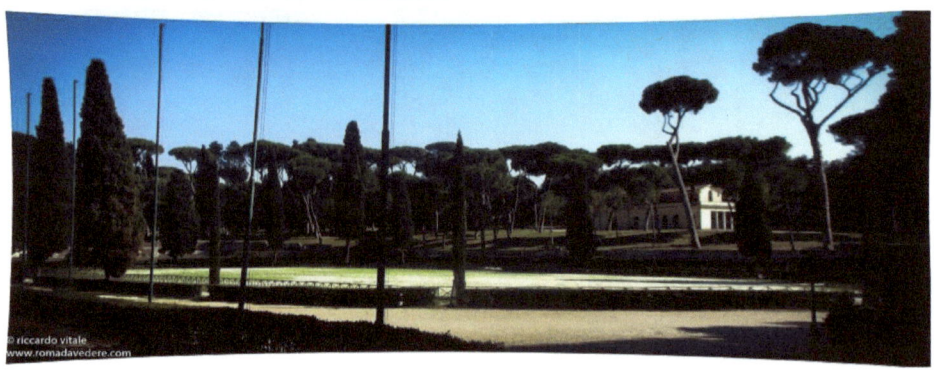

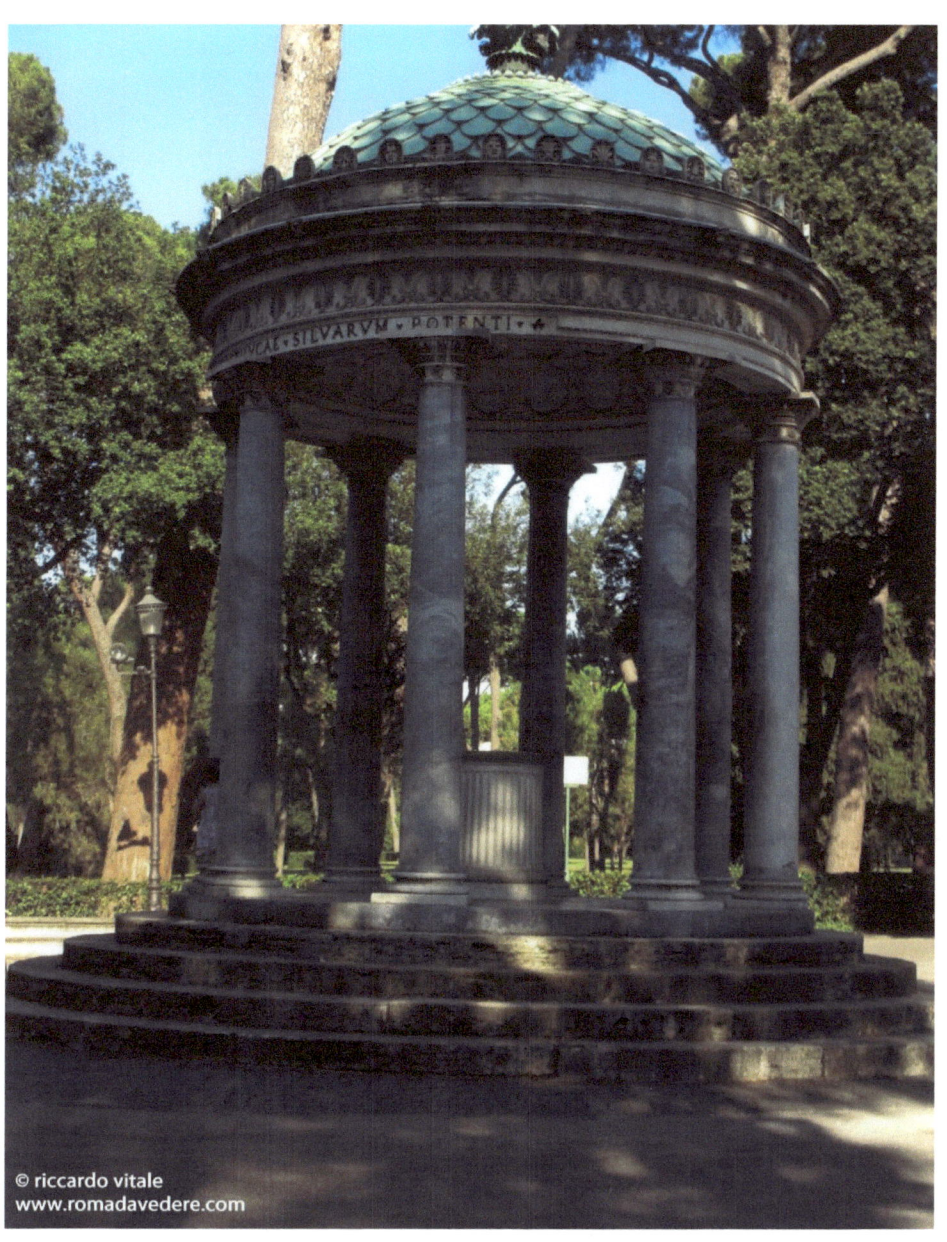

www.ingramcontent.com/pod-product-compliance
Lightning Source LLC
Chambersburg PA
CBHW040925180526
45159CB00002BA/615